高等院校学前教育专业"十三五"规划教材

乐理与视唱练耳

主　编　刘明华　倪　序　陈玉荣
副主编　谢艳妮　马松青　姜乐虹　梁建源
参　编　刘思秀

华中科技大学出版社
http://www.hustp.com
中国·武汉

图书在版编目(CIP)数据

乐理与视唱练耳/刘明华,倪序,陈玉荣主编. —武汉：华中科技大学出版社,2019.5(2023.8重印)
高等院校学前教育专业"十三五"规划教材
ISBN 978-7-5680-4692-3

Ⅰ.①乐… Ⅱ.①刘… ②倪… ③陈… Ⅲ.①基本乐理-高等学校-教材 ②视唱练耳-高等学校-教材 Ⅳ.①J613

中国版本图书馆CIP数据核字(2019)第085714号

乐理与视唱练耳　　　　　　　　　　　　　　　　　　　　　　刘明华　倪　序　陈玉荣　主编
Yueli yu Shichang Lianer

策划编辑：袁　冲
责任编辑：狄宝珠
封面设计：抱　子
责任监印：朱　玢
出版发行：华中科技大学出版社（中国·武汉）　　电话：(027)81321913
　　　　　武汉市东湖新技术开发区华工科技园华工园六路　邮编：430223
录　　排：武汉谦谦音乐
印　　刷：武汉邮科印务有限公司
开　　本：880 mm×1230 mm　1/16
印　　张：10
字　　数：278千字
版　　次：2023年8月第1版第2次印刷
定　　价：39.00元

本书若有印装质量问题,请向出版社营销中心调换
全国免费服务热线：400-6679-118　竭诚为您服务
版权所有　侵权必究

前　言

随着我国教育事业的飞速发展，学前教育专业的改革也不断深化，幼儿园对师资队伍的要求也不断提高，各类学校学前教育专业的教学目标和教学内容也随之发生了变化。为顺应这些变化及新的课程建设要求，形成与时代要求相符的教学内容与教学形式，我们编写了这本教材。

本教材针对目前学前教育专业学生音乐基础知识薄弱、音乐技能参差不齐的现状，结合《幼儿园教师专业标准》的要求，通过三大内容，即基本乐理知识、视唱、练耳进行系统的讲解，体现学前教育专业音乐基础知识的课程要求与标准。第一部分主要是理论部分（基本乐理知识），通过多个章节系统地讲解学前教育专业所用的基本音乐理论知识，特别针对怎样配合声乐、钢琴等课程的前期教学，进行课程内容的调整与革新，具有一定的创新性。第二部分主要是视唱练耳部分，通过简谱与五线谱的基础练习和谱例的加强练习，提高学生的视唱能力，增强音乐感受，通过多种节奏与听音模唱训练，提高学生的音乐理解能力。编者对书中涉及的音乐基础知识进行合理设置，降低难度，通过分解重点与难点，最终汇编成书，在总结以往同类教材使用经验的基础上，使之在内容上更加合理与完善，既有一定的理论高度，又有较强的可操作性。

在形式上，本教材采用章节教学的编写体系，既有专业性，又有普及性；既注重理论性，又注重实践性；既强调系统性，又强调基础性。在内容上，本教材突出了音乐基础知识本身，具有较强的示范性。在个别章节里，对较易混淆的内容做了详细阐述，力求使学前教育专业各层次的学生都能够接受、理解，从而增强学生的应用能力，提高学生的学习兴趣。在编排上，本教材力求体现时代精神与前瞻性，注重学生音乐素养和人文素养的综合发展，既适用于学前教育专业的专业课教学，也适用于各类音乐基础公共课的教学。

本教材内容紧贴学前教育专业的目标与要求，注重从学生和教学的实际出发，对内容进行了调整、补充与更新，语言更加精练、通俗易懂，范例更直观、贴切、恰当，便于理解理论知识，更加符合当前学前教育专业的教育理念和实践方法，知识内容以学生能接受和够用为前提，既有一定的深度和广度，又适应于学生音乐素质的差异性，为学生的进一步自学和应用留有极大的空间，适合作为中专、大专、高职和本科学前教育专业音乐基础课程的教材。

由于时间紧、任务重、编者水平有限，书中不足之处在所难免，恳请广大读者批评指正！

编　者

2018 年 3 月

目录

第一部分 乐 理

第一单元 音的属性 … 1

第一节 音的基本概念 … 1

第二节 乐音体系 音列 音级 … 3

第三节 音名 唱名 音组 音列 … 3

第四节 音域和音区 … 5

第五节 半音 全音 … 5

第二单元 简谱知识 … 7

第一节 什么是简谱 … 7

第二节 认识简谱 … 8

第三单元 五线谱记谱法 … 13

第一节 五线谱 … 13

第二节 谱号 … 14

第三节 音符 … 15

第四节 音符在五线谱上的位置 … 18

第五节　音符的正确写法	18
第六节　休止符	20

第四单元　节奏与节拍　22

第一节　节奏	22
第二节　节拍	22
第三节　各种拍子	24
第四节　时值划分	29
第五节　切分音	30
第六节　弱起小节	31
第七节　连音符	31

第五单元　音乐的速度与力度　36

第一节　全曲速度	36
第二节　临时转换速度	37
第三节　力度记号及术语	37
第四节　实用术语	38
第五节　表情用语（一）	39
第六节　表情用语（二）	40
第七节　表情用语（三）	41

第六单元　音程　43

第一节　名称与标记	43
第二节　自然与变化音程	44

第三节	协和与不协和音程	46
第四节	等音程	46
第五节	音程的转位	46

第七单元　和弦　49

第一节	三和弦	49
第二节	七和弦	50
第三节	原位与转位和弦	52

第八单元　调式　55

第一节	大调	55
第二节	小调	56
第三节	民族调	57

第九单元　调性判断　61

第一节	升号调	61
第二节	降号调	61
第三节	民族调式	62

第二部分　视唱与练耳

第一单元　旋律模唱与节奏练习　65

| 第一节 | 旋律模唱练习 | 65 |

第二节　节奏模仿练习　　　　　　　　　　　　　　68

第二单元　简谱视唱练习　　　　　　　　　　　　74

第三单元　五线谱视唱练习　　　　　　　　　　　109

第一节　C大调视唱五线谱（1=C）　　　　　　109

第二节　G大调视唱练习（1=G）　　　　　　　132

第三节　F大调视唱练习（1=F）　　　　　　　141

参考文献　　　　　　　　　　　　　　　　　　152

第一部分 乐理

第一单元 音的属性

第一节 音的基本概念

一、音的产生

音乐是一门声音的艺术，也是一种听觉的艺术。音乐是由音构成的，我们学习音乐，首先需要了解音是如何产生的。

声音的产生是由物体的振动引起的。"音"是一种物理现象。它是由于物体受到振动，而产生"波"，再由空气传到耳朵里，通过大脑反馈，听到的就是"音"。不同物体振动时所产生的振动方式、频率不同就产生了不同的音波，音波通过不同的介质（固体、液体、气体等）传播，作用于听觉系统，于是就听到了声音。

二、音的性质

音的性质根据它的物理属性可以分为四种：音高、音值、音量和音色。

音高——音的高低，是由物体在一定时间内的振动频率决定的。振动频率高，音则高；振动频率低，音则低。人耳能够听到的声音在每秒振动11～20000次（每秒振动1次为1赫兹，用Hz表示）这个范围之内，比这个范围小的音波叫次声波，比该范围大的音波叫超声波，次声波和超声波人的耳朵是听不到的。在音乐中音的高低是整个音乐的灵魂，音高的变化往往会带来音乐形象的改变；如果在演唱、演奏中有音不准，就会破坏整个音乐的表现。

音值——音的长短，音延续的时间长短，由发音体振动的时间决定。音的持续时间长，音则长；音的持续时间短，音则短。不同长短的音相互结合起来，就产生了音乐的节奏、节拍，被称为旋律的骨架，可见音的长短在音乐中是十分重要的，在演唱、演奏时一定要掌握好音的时值。

音量——音的强弱，是由发声物体振动的振幅决定的。音量的大小决定于声音接收处的波幅，就同一声源来说，波幅传播得越远，音量越小；当传播距离一定时，声源振幅越大，音量越大。音量的大小与声强密切相关，但音量随声强的变化不是简单的线性关系，而是接近于对数关系。当声音的频率、声波的波形改变时，人对音量大小的感觉也

将发生变化。在音乐中，音的强弱会形成有规律的节奏、节拍重音，产生音乐的基本律动，不同的音乐风格有不同的强弱规律，音的强弱变化对音乐形象的塑造也起着很重要的作用。

音色——音的色彩，是音的感觉特性，由于发声体的性质、形状及其泛音的多少等不同而不同，是音乐形态中直接作用于人类听觉器官的、最为感性的要素。音色是音乐中极为吸引人、能直接触动感官的重要表现手段。一般来说，音色分为人声音色和器乐音色。人声音色分为高、中、低音，并有男女之分；器乐音色中主要分弦乐器和管乐器，各种打击乐器的音色也是各不相同的。

总的来说，音的性质在音乐领域里的意义有着至关重要的作用：由于音的性质有很多的不同，所以才会产生出不同的乐音来，从而使我们可以听到各式各样的美妙而动听的旋律。也通过不一样的音色，让我们辨别出哪一种声音是由钢琴弹出来的，哪一种声音是由萨克斯吹出来的。

三、音的分类

由于音的振动状态的规则与否，音被分为乐音与噪音两类。

（一）乐音

振动起来是有规律的、单纯的，并有准确的高度（也叫音高）的音，我们称它为"乐音"。乐音听起来优美、悦耳，比如钢琴、小提琴、长笛、琵琶等乐器发出的声音就是乐音。

（二）噪音

噪音的振动既无规律又杂乱无章。噪音听起来相对较为刺耳，比如汽车的喇叭声、火车的呼啸声、雷鸣的声音等。

在音乐中，乐音是我们主要使用的音。但是，噪音也是不可缺少的。比如锣，在管弦乐队中锣的声音，是任何其他乐器所不能代替的。在我国民族音乐中，噪音性乐器的使用丰富多彩，别具一格，不仅可以烘托气氛，而且能独立塑造音乐形象，具有很强的表现力。

在自然界中能为人的听觉所感受的音是非常多的，但并不是所有的音都可以作为音乐的材料。在音乐中所使用的音，是人们在长期的生活实践中为了表现自己的生活或思想感情而特意挑选出来的。这些音组成一个固定的体系，用来表现音乐思想和塑造音乐形象。

在我国民族音乐里，噪音的使用具有相当丰富的表现能力。如在戏曲音乐中，打击乐器在其他艺术表现手段的配合下，在塑造人物形象、表现各种思想情感方面，其作用是非常明显的。而在现代音乐中，噪音的运用也越来越受到作曲家的青睐。作曲家为追求音乐的新颖和色彩的独特，会有选择地运用噪音来渲染气氛、塑造形象。

第二节　乐音体系　音列　音级

在音乐中使用的、有固定音高的音的总和，叫作乐音体系。

乐音体系中的音，按照上行或下行次序排列起来，叫作音列。

乐音体系中的各音叫作音级。音级有基本音级和变化音级。

乐音体系中，七个具有独立名称的音级叫作基本音级。

基本音级的名称是用字母和唱名两种方式来标记的。

字母体系：C、D、E、F、G、A、B。

唱名体系：1、2、3、4、5、6、7。

钢琴上白键所发出的音是与基本音级相符合的。钢琴上五十二个白键循环重复地使用七个基本音级名称。

两个相邻的具有同样名称的音叫作八度。

升高或降低基本音级而得来的音，叫作变化音级。将基本音级升高半音用"升"或"♯"来标明。降低半音用"降"或"♭"来标明。升高全音用"重升"或"𝄪"来标明。降低全音用"重降"或"𝄫"来标明，如：升C或♯C，降C或♭C。

第三节　音名　唱名　音组　音列

音名是各个音符唯一的、永远固定不变的名称。它是用来识谱和确认的。钢琴中所有不同音高的音符，就是按照C、D、E、F、G、A、B这七个基本音名（以及它们的升降变化共12个黑白键）作为一组（叫"音组"），从低8度往高8度，一组一组按顺序排列起来的。

音符还要用"唱名"来称呼，这七个音名在歌唱时，依次用do、re、mi、fa、sol、la、si来发音，称为唱名。但是这种唱名法是会随着对象的不同而变化的：比如使用首调唱名法（即采用简谱）时所唱的do，就会随调性的改变而改变（它甚至可以唱作7个音名及其变化音中的任何一个音符），如图1-1所示。

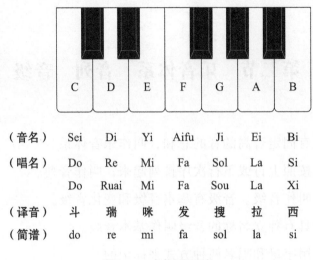

图 1-1 音名和唱名

在乐音体系中，七个基本音级的音名和唱名是可以循环重复的，第一级音和第八级音，它们音名相同，但音的高度不同，构成了八度的关系。

由于音名在音列中重复出现，为了加以区别，一般将音列区分为各音组，在标记音名时分别采用大写、小写，或者是在字母后边加上数字（大写字母后加入下标、小写字母后加入上标）的方法加以区别。

在音列中央的一组叫作小字一组，它的音级标记用小写字母并在右上方加数字1来表示。

小字一组：c^1、d^1、e^1、f^1、g^1、a^1、b^1。

比小字一组高的组依次定名为：小字二组、小字三组、小字四组、小字五组。小字二组的标记用小写字母并在右上方加数字2来表示，其他各组依次类推。

小字二组：c^2、d^2、e^2、f^2、g^2、a^2、b^2。

小字三组：c^3、d^3、e^3、f^3、g^3、a^3、b^3。

小字四组：c^4、d^4、e^4、f^4、g^4、a^4、b^4。

小字五组：c^5、d^5、e^5、f^5、g^5、a^5、b^5。

比小字一组低的组依次定名为：小字组、大字组、大字一组、大字二组。小字组各音的标记用不带数字的小写字母来表示；大字组用不带数字的大写字母来标记；大字一组用大写字母并在右下方加数字1来标明；大字二组用大写字母并在右下方加数字2来标明。

小字组：c、d、e、f、g、a、b。

大字组：C、D、E、F、G、A、B。

大字一组：C_1、D_1、E_1、F_1、G_1、A_1、B_1。

大字二组：C_2、D_2、E_2、F_2、G_2、A_2、B_2。

大谱表与钢琴键盘对照表如图1-2所示。

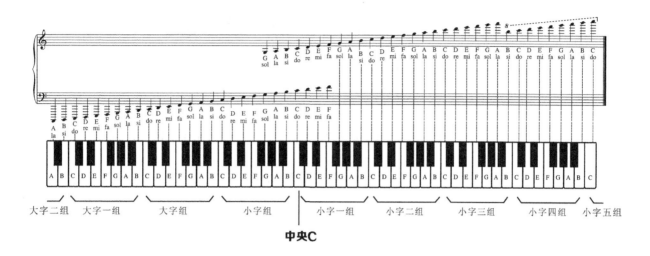

图1-2　大谱表与钢琴键盘对照表

第四节　音域和音区

从低音到高音，音列的总范围叫作音域。音区是音域中的一部分，根据音色不同，分为高音区、中音区、低音区三种。不同的音区在音乐表现中有着不同的表现特征。

小字三组、小字四组、小字五组，称为高音区。高音区比较清脆明亮。

小字组、小字一组、小字二组，称为中音区。中音区介于两者之间，比较抒情、优美、自然。

大字组、大字一组、大字二组，称为低音区。低音区比较浑厚深沉。

第五节　半音　全音

在音乐体系中，音高关系的最小计算单位，叫作"半音"。两个半音相加，叫作"全音"。在键盘的每一音组中，都有十二个均等的半音，七个键是白键，五个键是黑键，任何相邻两个键（包括黑键）的音高距离叫作半音。半音是在乐音体系中，音高关系的最小计量单位。全音与半音，是指相邻两个音级之间的高低关系，不是指某一个单独音级。

在基本音级中，除E和F、B和C两音为半音外，其余各相邻两音均为全音，如图1-3所示。

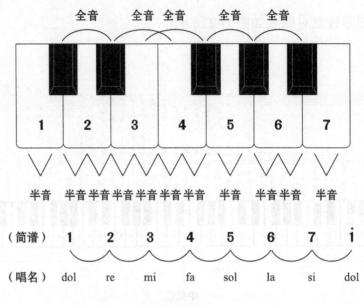

图 1-3 半音与全音

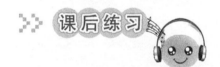

1. 音是由什么产生的?
2. 请说出高音区、中音区和低音区的特点。
3. 下列选项中,决定音的高低的是?(　　)
 A. 振动幅度　　B. 振动频率　　C. 振动泛音　　D. 振动时值
4. 下列乐器中,是乐音乐器的是?(　　)
 A. 鼓　　　　B. 钹　　　　C. 锣　　　　D. 定音鼓

第二单元　简 谱 知 识

第一节　什么是简谱

简谱是指一种简易的记谱法。有字母简谱和数字简谱两种。其起源于 18 世纪的法国，后经德国人改良，遂成今日之貌。一般所称的简谱，是指数字简谱。数字简谱以可动唱名法为基础，用 1、2、3、4、5、6、7 代表音阶中的 7 个基本级，读音为 do、re、mi、fa、sol、la、ti（中国为 si），英文由 C、D、E、F、G、A、B 表示，休止以 0 表示。每一个数字的时值名相当于五线谱的四分音符。

简谱有简单易学、便于记写等多种优点，在中国它有着比五线谱更为众多的使用者，对于推动和普及群众性的音乐文化活动起着重要的作用。我国的许多音乐家在创作乐曲时，记录最初的创作乐思，多习惯使用书写方便的简谱。聂耳创作《义勇军进行曲》、冼星海创作《黄河大合唱》时，初稿也都是用简谱来记写的。

义勇军进行曲

中华人民共和国国歌

田　汉词
聂　耳曲

$1=G$　$\frac{2}{4}$

进行曲速度

$\underline{3\cdot\underline{3}}\ 5\ 5\ |\ \underline{2\ 2\ 2}\ \underline{6}\ |\ 2\cdot\quad \underline{5}\ |\ 1\cdot\quad \underline{1}\ |\ 3\cdot\quad \underline{3}\ |$

迫　着发出　最后的吼　声。　　起　来！　　起　来！　　起

$5\ -\ |\ \underline{1\cdot\underline{3}}\ \underline{5\ 5}\ \underline{6\ 5}\ |\ \underline{3\cdot\underline{1}}\ \widehat{\underline{5\ 5\ 5}}\ |\ \underline{3\ 0}\ \underline{1\ 0}\ |\ \overset{>}{\underline{5}}\ \overset{>}{1}\ |$

来！　　我们万众　一　心，冒着敌人的　炮　火　前　进！

$\underline{3\cdot\underline{1}}\ \widehat{\underline{5\ 5\ 5}}\ |\ \underline{3\ 0}\ \underline{1\ 0}\ |\ \overset{>}{\underline{5}}\ \overset{>}{1}\ |\ \overset{>}{\underline{5}}\ \overset{>}{1}\ |\ \overset{>}{\underline{5}}\ \overset{>}{1}\ |\ \overset{>}{1}\ 0\ \|$

冒　着敌人的　炮　火　前　进！　前　进！　前　进！　进！

第二节　认识简谱

简谱是记谱法之一，主要用数字表达，因此也可称为数字谱。简谱的音符是用阿拉伯数字 1、2、3、4、5、6、7 进行标记的，代表音阶中的 7 个基本音级，读音为 do、re、mi、fa、sol、la、si，休止符用 0 表示。这七个音如无附加符号，则代表的是中音。

另外，我们在简谱中常常看到一些点（"·"）和横线（"–"）。这些附加在音符上面的符号，意义非常重要。

一、点的用法

我们常在简谱中看到一些黑色的小圆点"·"。它的位置有几种，分别位于音符的上方、下方和右方，代表的意义也各不相同，如图 1-4 所示。

（一）点标在音符的上方

标在音符上方的小圆点表示高音，音符上方的点越多音越高。

（二）点标在音符的下方

标在音符下方的小圆点表示低音，音符下方的点越多音越低。

图 1-4　低音、中音和高音

（三）点标在音符的右方（即附点音符）

附点就是记在音符右边的小圆点，表示增加前面音符时值的一半，带附点的音符叫附点音符，如图 1-5 所示。

图 1-5 附点音符

图 1-5 中的音符就是附点音符,其中包括音符和附点。灰色圆中的附点音符就是一个四分附点,即一个四分音符加一个附点。

例如:四分附点音符: **5**· = **5** + $\underline{5}$

八分附点音符: $\underline{5}$· = $\underline{5}$ + $\underline{\underline{5}}$

拓　展

如带有两个附点的音符,称之为复附点音符。

二、线的用法

我们在简谱中也常看到一些横线"–"。它的位置也有几种,所表示的意义也各不相同,横线所处的位置分别位于音符的下方和右方。

(一)线标在音符的下方

标在音符下方的短横线叫减时线,横线越多音越短,每增加一条横线,就表示缩短原音符音长的一半,如图 1-6 所示。

5　　　　表示一个 5 的时值

$\underline{5}$　　　　表示 5 时值的一半

$\underline{\underline{5}}$　　　　表示 5 时值的四分之一

图 1-6　线标在音符的下方

(二)线标在音符的右方

标在音符右边的短横线叫增时线。情况与减时线刚好相反,横线越多音越长,每增加一条横线,就表示增加一个原音符音长,如图 1-7 所示。

5　　　　　　表示一个 5 的时值

5 –　　　　　表示两个 5 的时值

5 – –　　　　表示三个 5 的时值

5 – – –　　　表示四个 5 的时值

图 1-7　线标在音符的右方

我们可以用表 1-1 来概括以上所述。

表 1-1 音符名称及其写法与时值

音符名称	写　法	时　值
全音符	5 - - -	四拍
二分音符	5 -	二拍
四分音符	5	一拍
八分音符	5̲	半拍
十六分音符	5̳	四分之一拍
三十二分音符	5 (三横线)	八分之一拍

三、休止符

音乐中除了有音的高低、长短之外，也有音的休止。表示声音休止的符号叫休止符，用"0"标记。通俗点说就是没有声音，不出声的符号。休止符与音符基本相同，也有六种。但一般直接用 0 代替增加的横线，每增加一个 0，就增加一个四分休止符时的时值。

四、常见简谱符号

（一）反复记号

‖: :‖，表示记号内的曲调反复唱（奏）。如果从头反复，前面的 ‖: 可省略。例如：A │ B │ C :‖ : │ D │ E │ F :‖ 实际唱（奏）为：A B C A B C D E F D E F。反复跳跃记号：

│1. │2.
:‖ ‖ 记在曲调的结尾，表示这段曲调的两次结束不相同：A │ B │ C :‖ : D ‖

实际唱（奏）：A B C A B D。D.C. 记在乐曲的复纵线下，表示从头反复，然后到 Fine 或 ⌢‖ 处结束。

注："Fine"是结束。"⌢"是无限延长号，如果放在复纵线上则表示终止。

（二）装饰音

装饰音的作用主要是用来装饰旋律。

1. 倚音：指一个或数个依附于主要音符的音。倚音时值短暂，有前倚音、后倚音之分。例

如：$\overset{5}{6}$ 前倚音，实际唱（奏）$\underline{5}\ 6\cdot\cdot$，$\overset{5}{6}$ 中的 5 要唱（奏）得非常短促，一带而过。$\overset{56}{1}$ 实际唱（奏）$\underline{5\ 6}\ \dot{1}\cdot\cdot$，56 仍然唱（奏）得很短促。

2. 颤音：由主要音和它相邻的音快速均匀地交替演奏。颤音的标记用 tr 或 $tr\sim\sim\sim$ 。例如：

$$\overset{tr\sim\sim\sim}{\dot{1}} \quad \underline{\dot{2}\dot{1}\dot{2}\dot{1}\dot{2}\dot{1}\dot{2}\dot{1}\dot{2}\dot{1}}$$

3. 波音：由主要音和它上方或下方相邻的音快速一次或两次交替而成，波音唱（奏）时一般占主要音的时间。波音分上波音（顺波音）和下波音（逆波音）两种。

例如：$\overset{\sim}{3}$ 实际唱（奏）$\underline{3\ 2}\ 3\cdot$。

（三）连音线

连音线用 ⌒ 标记在音符的上面，它有两种用法。

1. 延音线：如果是同一个音，则按照拍节弹奏完成即可，不用再另外弹奏，如下面的 2 的连线，例如：

$$\overset{\frown}{2\ -}\ |\ 2\ -\ |$$

2. 连接两个以上不同的音，也称圆滑线。要求唱（奏）得连贯、圆滑。下面的第二个连线就表示连接两个不同的音，例如：

$$3\cdot\ 5\ |\ 6\ -\ |\ 6\ \overset{\frown}{5\cdot\ 3}\ |\ 1\cdot\ 2\ |\ 2\ \underline{1\ 1}\ \|$$

（四）重音记号

重音记号用 > 或 sf 标记在音符的上面，表示这个音要唱（奏）得坚强有力。当 ∧ 与 > 两个记号同时出现时，表示更强。例如：

$$\overset{\wedge}{5}\ \overset{>}{5}\ \overset{>}{5}\ \|$$

（五）持音记号

持音记号用 – 标记在音符的上面，表示这个音在唱（奏）时要保持足够的时值和一定的音量，例如：

$$\bar{5}\ \bar{5}\ \bar{3}\ \bar{1}\ |\ \bar{2}\ \underline{3\cdot\ \bar{1}}\ \underline{\bar{5}}\ -\ \|$$

（六）延长号

延长号用 ⌒ 标记。延长号表示可根据感情和风格的需要，自由延长音符过休止符的时值。例如：

5. 3 | 6 0 5 0 | 2 0 1 0 | 3 33 2 2 | 1 - ‖

（七）小节线

将每一小节划分开来的竖线叫小节线"│"。

1. 什么是简谱？
2. 分别列出全音符、二分音符、四分音符、八分音符的时值。
3. 分别列出附点全音符、附点二分音符、附点四分音符。
4. 正确写出反复记号、装饰音、连音线、持音记号、重音记号。
5. 请视唱以下简谱。

两只老虎

1=E 2/4

佚 名词曲

1 2 3 1 | 1 2 3 1 | 3 4 5 | 3 4 5 | 5 6 5 4 | 3 1 |
两只老虎， 两只老虎， 跑得快， 跑得快。 一只没有 眼 睛，

5 6 5 4 | 3 1 | 2 5 1 0 | 2 5 1 0 ‖
一只没有尾巴， 真 奇 怪！ 真 奇 怪！

花 非 花

1=D 4/4

[唐]白居易词
黄 自曲

行板 温柔

p
5 6 5 5 3 | 1 2 1 1 6 | 5 5 1 6 · 5 | 3 2 1 2 - |
花非花， 雾非雾， 夜半来， 天明去。

pp
2 3 5 6 5 | 5 2 1 6 - | 1 6 1 5 3 5 | 2/4 6 | 2 · 3 | 1 - ‖
来如春梦不多时， 去似朝云 无 觅 处。

第三单元　五线谱记谱法

第一节　五　线　谱

五线谱是在五条平行且距离相等的横线上，标以不同时值的音符及其他记号来记载音乐的一种方法。它是当今国际上普遍采用的一种记谱法。

五线谱由五条平行的"横线"和四条平行的"间"组成，都是自下而上进行计算的。五条线由下至上依次为第一线、第二线、第三线、第四线、第五线。线与线之间的空白处称为"间"，间由下至上依次为第一间、第二间、第三间、第四间。

五线谱如图 1-8 所示。

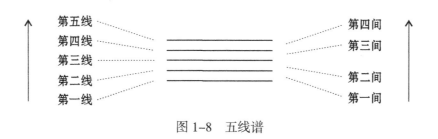

图 1-8　五线谱

每一条线和每一个间都代表着一个音的高度。音符的符头可以在线上或间内。音的高低根据音符符头在五线谱上的位置来确定。位置越高音越高，位置越低音也越低。有时，为了记录更高或更低的音，会在五线谱的上方或下方加一些短线，称为加线，上方的叫上加线，下方的叫下加线。加线产生的间，我们称为加间，上方的叫上加间，下方的叫下加间。

如图 1-9 所示。

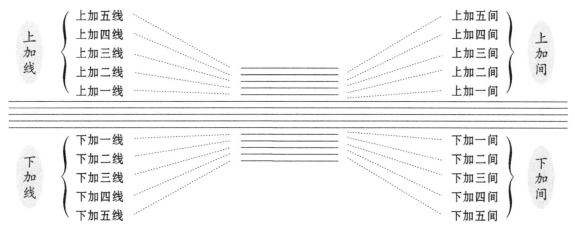

图 1-9　上加间和下加间

第二节 谱 号

在五线谱上要确定音的高低，必须用谱号来标明。确定五线谱上音高位置的记号，称为谱号。

常用的谱号有三种：高音谱号、中音谱号和低音谱号。

一、高音谱号

高音谱号即 G 谱号，形状为 𝄞。该符号是根据拉丁字母 G 演变而来的，表示五线谱第二线上的音为 g^1，故高音谱号也叫"G 谱号"。

高音谱号的写法从第二线开始，顺时针方向围绕第二线旋转，旋转的幅度不能超过一线和三线，然后向上到上加一线处转折，与四线处交汇后一直垂直向下，至下加一线处收尾。具体写法如图 1-10 所示。

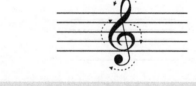

画高音谱号口诀：倒写 6，扬起头，竖旗杆，弯个钩。

图 1-10 高音谱号的写法

二、中音谱号

中音谱号即 C 谱号，形状为 𝄡 。该符号是根据拉丁字母 C 演变而来的，故中音谱号也叫"C 谱号"。

中音谱号的写法是先纵向画两条竖线，左边一条粗，右边一条细，从第三线开始向右上方画一斜线，接斜线向上画一半圆弧，再从第三线开始做反向倒影式书写。具体写法如图 1-11 所示。

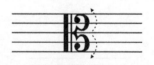

画中音谱号口诀：一粗线，一细线，一个 3，并排站。

图 1-11 中音谱号的写法

注意

中音谱号可以上下移动，记在第三线上叫作"中音谱号"，记在第四线上叫作"次中音谱号"。无论记写在五线谱的哪条线上，凡缺口所对应的线上的音高均为 c^1。

三、低音谱号

低音谱号的形状是 𝄢，记写在五线谱的第四线上，该符号是根据拉丁字母 F 演变而来的，表示五线谱第四线上的音为 f，故低音谱号也叫 "F 谱号"。

低音谱号的写法是从第四线开始向上、向右、再向下画半圆弧，弧度不能超过第二线和第五线，之后分别在三间和四间上加两个圆点。具体写法如图 1-12 所示。

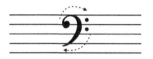

画低音谱号口诀：四线走，二线停，三四间，加两点。

图 1-12 低音谱号

拓　展

如图 1-13 所示，常用的谱号有三种，相同的音符如果用不同的谱号来记写，那么线谱上的音高就会有所不同。谱号在五线谱上的意义非常重要。

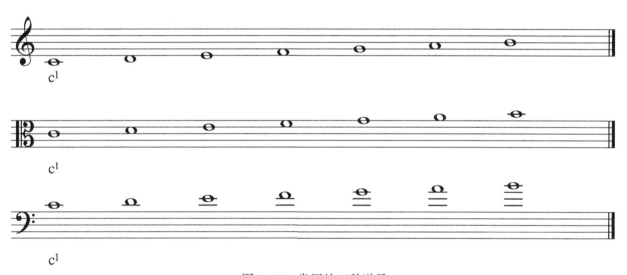

图 1-13 常用的三种谱号

第三节　音　　符

音符包括三个组成部分：符头（空心的或实心的椭圆形标记）、符干（垂直的短线）和符尾（连在符干一端的旗状标记），如图 1-14 所示。用单符干记谱，符头在第三线以上时，符干朝下，写在符头的左边；在第三线以下时，符干朝上，写在符头的右边。符头在第三线上，符干朝上朝下都可以，根据邻近的符干方向而定。符尾永远写在符干的右边并弯向符头。

注意符干的长度——"四线三间"。符干上下的问题：关键在第三线，两条原则——符头在三线以上，符干朝下；符头在第三线上，符干可上可下。

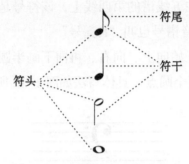

图 1-14　音符的三个组成部分

为记写方便和美观，如两个以上的带有符尾的音符，可以将其符尾连接在一起。如两个♪♪音符连在一起，可以记写为♫。

常用音符有全音符、二分音符、四分音符、八分音符等，让我们分别来认识一下这些音符。

一、全音符：空心的符头，即 o

谱例：

二、二分音符：♩

该音符由空心的符头和符干组成，即♩或♩。"二分音符"的时值只有全音符的一半长。

谱例：

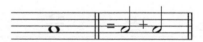

三、四分音符：♩

该音符由实心的符头和符干组成，即♩或♩。"四分音符"比二分音符又小一半，等于全音符 1/4 的时值。

谱例：

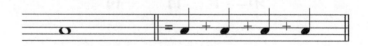

四、八分音符：♪

该音符由实心的符头、符干和一条符尾组成，即♪或♪。"八分音符"比四分音符还小一半，等于全音符 1/8 的时值。

谱例：

五、十六分音符：♬

该音符由实心的符头、符干和两条符尾组成，即 ♬ 或 ♬。十六分音符比八分音符还要小一半，等于全音符 1/16 的时值。

谱例：

六、三十二分音符：♬

该音符由实心的符头、符干和三条符尾组成 ♬。"三十二分音符"比十六分音符又少一半，等于全音符 1/32 的时值。

谱例：

七、附点音符

附点音符：由一个音符和一个小圆点组成。写在音符右边的小圆点叫作附点，记写在音符符头（简谱为阿拉伯数字）右下方，表示延长前面音符时值的一半。附点往往用于四分音符和少于四分音符的各种音符。

谱例：

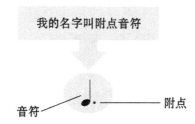

注　意

符干可以在符头的左边或右边，而符尾一定记写在符干的右方。

第四节　音符在五线谱上的位置

前面我们讲过了，七个基本音级分别是 1、2、3、4、5、6、7。五线谱不同于简谱，五线谱中的音符会有自己的面孔，常用音符有全音符、二分音符、四分音符、八分音符等，如图 1-15 所示。

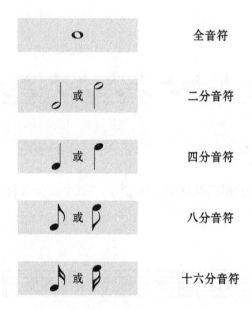

图 1-15　常用音符

例如，我们用高音谱号记写，音符用全音符表示的话，简谱中七个基本音级 1、2、3、4、5、6、7 在线谱上是如图 1-16 所示呈现出来的。

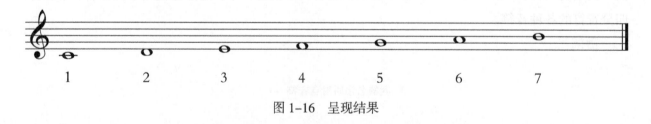

图 1-16　呈现结果

第五节　音符的正确写法

1. 在画符头的时候应该注意要呈椭圆形。要左低右高，不管是空心的符头还是实心的符头都要这样画（千万不要画一个大圆圈或者大圆点呆头呆脑地立在那里）。

谱例 1：

另外左高右低也同样是错误的。

谱例 2：

2. 音符是由符头、符干、符尾三个部分组成的。在记谱的时候一般的规则是以五线谱的第三线为准。在第三线以上的音符，在记谱的时候，符干要朝下，也就是说符头在上，符干朝下。在三线以下的音在记谱的时候符干要朝上，符头在下。而在第三线上的音符，符干朝上朝下都可以，根据前后的音自由处理。

谱例 3：

3. 符干朝上的时候，要画在符头的右边；符干朝下时，要画在符头的左边，一定不能画错。

谱例 4：

4. 音符的长短：在标画音符的时候，要注意符干不能太长，也不能太短，一般是以一个八度为准。比如 Do 到高一个八度的 Do，或者是到低一个八度 Do 的地方。

谱例 5：

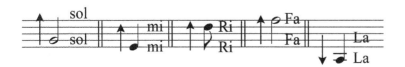

第六节 休 止 符

休止符是用于乐谱上标记音乐停顿时间长短的记号。休止符的使用，可制造出音乐乐句中不同的情绪表达。其主要根据停顿时间长短来命名，可分为全休止符、二分休止符、四分休止符、八分休止符等，如图 1-17 所示。

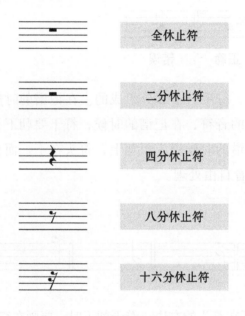

图 1-17 休止符的命名

休止符也可以加上附点，来调整音乐停顿的长度，命名为附点加原休止符名称，例如附点四分休止符，如图 1-18 所示。

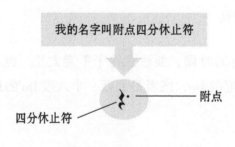

图 1-18 附点四分休止符

在记谱中，全休止符表示休止四拍，但有时也代表整小节的休止，而不论这个小节是否是四拍。

课后练习

1. 请在五线谱上正确写出高音谱号、低音谱号、中音谱号。

2. 请写出下列音符的名称。

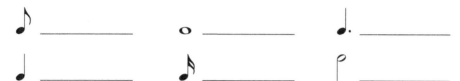

3. 音符由哪些部分构成？
4. 什么音符只有符头，没有符干和符尾？
5. 请在五线谱上写出下列音符：
全音符；二分音符；四分音符；八分音符；附点四分音符；附点八分音符。

6. 一个全音符等于几个二分音符？等于几个四分音符？等于几个十六分音符？
7. 请将以下简谱译成五线谱。

茉 莉 花

1=♭E 4/4

中国民歌

3 35 61 i6 | 5 565 - | 3 35 61 i6 | 5 565 - |
好 一朵 美丽 的茉 莉 花， 好 一朵 美丽 的茉 莉 花，

5 5 5 35 | 6 6 5 - | 3 23 5 32 | 1 12 1 - | 32 13 2. 3 |
芬 芳 美 丽 满 枝 丫， 又 香 又 白 人 人 夸。 让 我 来 将

5 61 5 - | 2 35 23 16 | 5. - 6. | 1 2. | 3 12 16 | 5 - - 0 ‖
你 摘 下， 送 给 别 人 家， 茉 莉 花 呀茉 莉 花。

第四单元　节奏与节拍

第一节　节　奏

长音和短音（或休止符）按一定规律组合起来称为节奏。比如生活中我们说话或朗读，都会很自然地将其中的字、词拉长或缩短，就体现了其中的节奏。

例：我看见那里有一个人，天上飘着白云，河里游着小鱼，欢迎欢迎，热烈欢迎。

节奏是旋律的骨架，节奏在音乐中的表现意义非常重要，同样的音乐如果改变节奏，情绪和风格也会随之改变。

音乐中反复出现的典型节奏，我们称为节奏型。如图1-19所示为新疆音乐里的节奏型。

图1-19　新疆音乐里的节奏型

第二节　节　拍

在音乐中具有相同时值的强拍和弱拍进行有规律的交替组合叫作"节拍"。常见的节拍有2/4拍、3/4拍、4/4拍、6/8拍等，一首乐曲可以由若干种节拍相互结合组成。

用固定时值的音符来设定节拍的单位叫作"单位拍"，也就是我们通常所说的"一拍"。单位拍可以用各种基本音符来代表，常见单位拍的时值标记为二分音符、四分音符、八分音符。

在节拍的每一循环中，只有一个强音时，带强音的单位拍就叫作"强拍"，不带强音的单位拍就叫作"弱拍"，如图1-20所示。如：二拍子的强弱关系为强、弱；三拍子的强弱关系为强、弱、弱；四拍子的强弱关系则为强、弱、次强、弱。

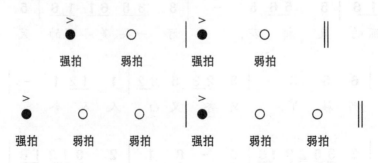

图1-20　强拍和弱拍

不止一个强音时,第一个带强音的单位拍叫作"强拍",其他带重音的单位拍叫作"次强拍"。如图 1-21 所示。

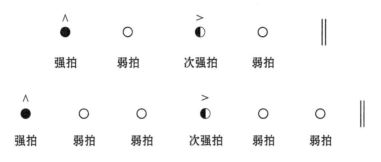

图 1-21　强拍和次强拍

拍号用分数的形式来标记,例如 2/4、3/4、4/4 等,如图 1-22 所示。但并非是分数的读法,拍号的读法应该先读分母,再读分子。分母代表以什么音符为一拍,分子代表节拍的每次循环中有几拍。

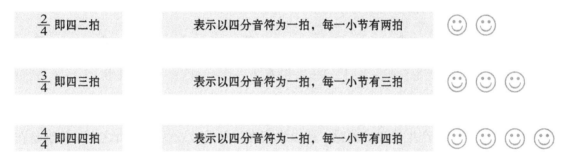

图 1-22　拍号的标记方式

错误读法

2/4　四分之二拍或二四拍;

3/4　四分之三拍或三四拍;

4/4　四分之四拍。

另外,需要注意的是,当节拍的每次循环中,不止一个强音时,那么第一个带强音的单位拍叫强拍,其他带强音的单位拍叫次强拍,不带强音的单位拍叫弱拍。

2/4　● ○

第一拍强,第二拍弱;强弱关系为强—弱。

3/4　● ○ ○　第一拍强,第二拍弱,第三拍弱;强弱关系为强—弱—弱。

4/4　● ○ ◐ ○　第一拍强,第二拍弱,第三拍次强,第四拍弱;强弱关系为强—弱—次强—弱。

错误读法

4/4　● ○ ● ○　强弱关系为强—弱—强—弱。

4/4　● ○ ○ ○　强弱关系为强—弱—弱—弱。

第三节 各种拍子

将单位拍按照一定的强弱关系组织起来叫作"拍子"。由于单位拍的数目、强音的位置以及强弱关系的不同，拍子的种类有很多。按每小节单位拍的数目可分为一拍子、二拍子、三拍子、四拍子等；若按强弱关系可分为单拍子、复拍子、混合拍子、变拍子及特殊拍子等。

一、口腔共鸣

每小节只由两拍或三拍组成，也就是只有强拍和弱拍的拍子叫作"单拍子"。单拍子是构成其他拍子的基础，其特点是每小节有一个强拍一个弱拍，或一个强拍两个弱拍。常见的二拍子有2/4拍，偶尔也可以见到2/2拍子，八二拍子很少见；常见的三拍子有3/4拍、3/8拍等，四三和八三拍子都较为常见，二三拍子则较为罕见。

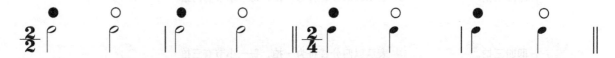

在二拍子的乐曲中，强弱规律是一强一弱交替地出现，这种规律更容易表现出音乐的律动感，强弱的对比较强，能产生较强的动感，所以常用在进行曲或欢快的乐曲之中，特别是在快速的乐曲中，更能得到充分的展现。

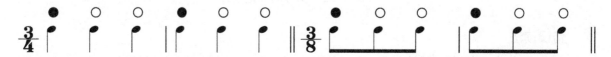

在三拍子的乐曲中，其强弱规律是一强二弱，强拍每隔两拍才出现一次，与二拍子相比音乐的律动增长，紧张度降低，相对没有那么紧张和急促，但三拍子的乐曲缺少对称和方整性，多的是流畅和灵活，并且具有强烈的不平衡感，正是如此才让三拍子的乐曲显现出圆舞曲的风格特征，而慢速的三拍子乐曲又能表现出音乐的优雅与抒情性的特点。

我们在演奏、演唱三拍子的音乐时，要依照它的基本强弱规律来进行演奏、演唱，突出它的第一拍是强拍和后两拍是弱拍，体现出三拍子乐曲的摇曳性特征。正是这种摇曳的律动才形成了与二拍子相对应的两种基本的节拍类型。

二、一拍子

一拍子只有强拍没有弱拍，属于拍子的一种特殊类型。特点是每小节只有一个强拍，常见的一拍子主要是1/4拍。一拍子多运用在我国的戏曲音乐或说唱音乐当中，用来表示一定的音乐形象，塑造特定的音乐人物。

三、复拍子

由两个或两个以上相同的单拍子（二拍子或三拍子）组合而成的节拍，叫作"复拍子"。复拍子的特点是每小节有一个强拍，有一个或数个次强拍。常见的复拍子有 4/4 拍、6/8 拍等。

四拍子由两个相同的二拍子组合而成，在四拍子的乐曲中，其强弱规律是强、弱、次强、弱。其中的次强拍相对于强拍来说是弱拍，而相对于弱拍来说又是强拍，但次强拍在整个小节中仍然是处于绝对的弱拍地位，所以在四拍子中也可以说是一强三弱。在四拍子的乐曲中，强拍每隔三拍才出现一次，律动周期加长，它与二拍子、三拍子相比就更加舒展、宽广，动力性减弱，而抒情性增强。

同时四拍子是由两个二拍子相加而形成的复拍子，它必然会带有二拍子的某些特征，像二拍子的对称性、方整性，以及二拍子的基本律动，即每两拍之间的强弱对比关系。这种四拍子与二拍子的多重特点重合，就使得四拍子的强弱层次更加丰富和细腻，当速度较快、力度较大时有很明显的二拍子特点；而演奏舒缓的乐曲时又显露它的抒情性特征。

六拍子是由两个相同的三拍子组合而成。乐曲中六拍子的强弱规律是强、弱、弱、次强、弱、弱。就像四拍子的强弱规律一样，六拍子中的次强拍也可以看作是弱拍，那么它的强弱规律就是一强五弱，强拍每隔五拍才出现一次，它的抒情性就更明显。

同时它又是两个三拍子的相加，于是六拍子的律动又具备了三拍子的特点，当六拍子乐曲速度较快时，就更富有圆舞曲的特点，并且同时它也具有二拍子的特点，可以将每三拍看作是二拍子中的三连音（一拍），就如同将二拍子的速度放慢，每一拍都是由三连音所组成的，三连音中的每个音就是六拍子中的一拍。

由此可见，节拍中的强弱规律是十分复杂和有趣的，准确地把握住每种节拍的强弱规律是很有必要的。只有依照基本的强弱规律来演奏乐曲才能达到应有的效果。

四、混合拍子

由不同的单拍子，也就是由两拍的单拍子和三拍的单拍子混合组成的拍子叫作"混合拍子"。常见的混合拍子有五拍子和七拍子。

混合拍子的特点是单拍子排列次序不固定，所以同一种混合拍子，其强弱拍的次序也必然有很大变化。

（一）混合拍子的标记方法

根据混合拍子组合次序的不同，可用下列方式标记。

1. 用虚小节线划分各单拍子的组合次序。

2. 用连线连接音符，记在拍号的上方。

3. 在拍号后面的括号内写出单拍子的组合次序。

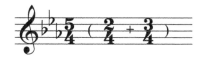

还可以用单个的基本音符将单拍子的组合顺序写出来。

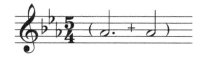

（二）混合拍子的分类

五拍子有两种组合，七拍子有三种组合。

1. 五拍子（二加三 2/4+3/4，或三加二 3/4+2/4）。

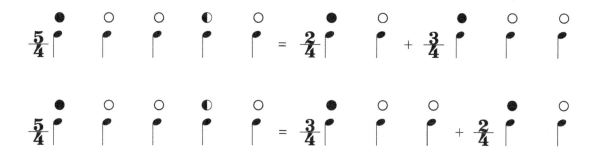

赵元任《卖布谣》

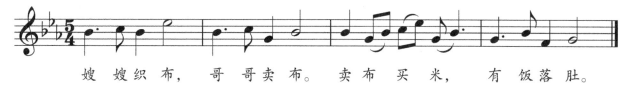

嫂 嫂 织 布， 哥 哥 卖 布。 卖 布 买 米， 有 饭 落 肚。

2. 七拍子（二加二加三 2/4+2/4+3/4，二加三加二 2/4+3/4+2/4，三加二加二 3/4+2/4+2/4）。

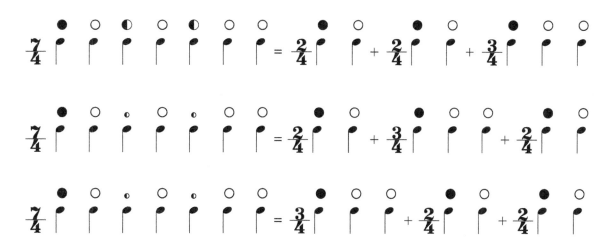

五、变换拍子

音乐进行中交替使用两种或两种以上不同的节拍,称为变换拍子。拍号可在乐曲开始处一并记出或在变换拍子处分别记出。

六、自由拍子

自由拍子就是我们通常所说的"散板"或"散拍子"。自由拍子的主要特点是节奏和速度都较为自由。在自由拍子中,强音的位置和单位拍的时值都不是很明显,也不固定,而是由表演者根据自己对音乐作品的理解来自由处理乐曲的内容、风格。

在乐谱中,由于自由拍子没有固定的强弱拍,因此记谱时不用小节线,只用虚小节线来显示其潜在的节拍强弱关系。

散拍子一般不记拍号。在我国的音乐作品中,自由拍子一般在乐曲开始处用"廾"记号标记,有时也可以用中文"自由的"或"散"等字样来标记。

第四节 时值划分

为了读谱方便，将小节内的音符按照拍子的结构特点，用共同的符尾连接起来进行组合，叫作"音值组合法"。

各种拍子的音值组合法规则如下。

1. 不管何种拍子，凡是整小节的休止，一律用全休止符标记。

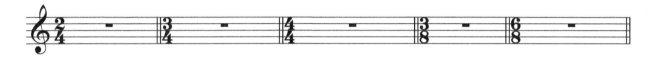

2. 尽量用一个音符代表整小节的音值。当无法用一个音符标记时，可以根据拍子的结构特点分成几个音符并用延音线连接起来。

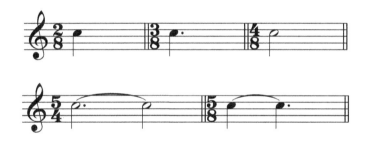

3. 组成复拍子、混合拍子的单拍子要彼此分开。

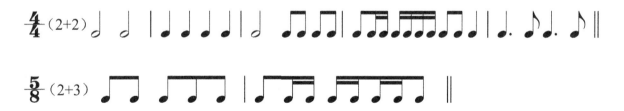

4. 每个单拍子、单位拍要彼此分开。单位拍中的音符用共同符尾连接起来。当单位拍的音符是八分音符或十六分音符，甚至更小时值的音符时，在节奏不复杂的情况下，单位拍之间可用共同的符尾连接起来，但是第二条、第三条、第四条符尾仍按照单位拍彼此分开。

5. 在节奏划分比较复杂的情况下，单位拍可以再分为相等的两个或四个附属音群，但第一条符尾仍需连接起来。

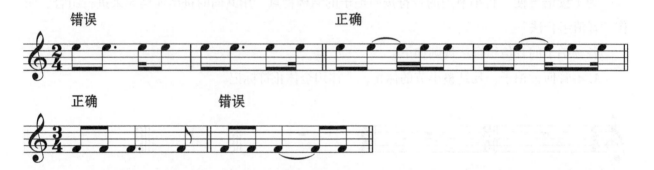

6. 休止符和音符一样按照音值组合法进行组合，不用连线。

7. 附点音符及三拍子中的前两拍或后两拍，可以不遵守单位拍分开的原则。如果单位拍不止一个音符，而最后一个音符带有附点并占用下一拍的时间，这样的附点因为不明显，所以不用。

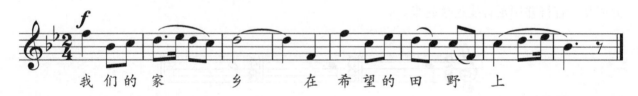

8. 声乐作品的音值组合法，除遵守以上规则外，一个字配多个音时，一定要加连音线。

第五节　切　分　音

一个音由弱拍或弱位开始，延续到强拍或强位，使其因时值的延长而成为强音，改变了原来的强弱规律，这种方法称为切分法。切分法所构成的强音，称为切分音。

切分音主要有拍内切分、小节内切分、跨小节切分及连续切分等形式。切分音与节拍重音在强度上基本相同。

第六节　弱起小节

　　由强拍开始的小节叫作"完全小节"，由弱拍或强拍的弱位或弱拍的弱位开始的小节叫作"弱起小节"或"不完全小节"。弱起小节常常与该段落的最后一小节在时值上组成一个完全小节。标记小节序数时，弱起小节不算入其内。

第七节　连　音　符

　　将一个基本音符或附点音符的音值自由均分成与基本划分不同的音符所形成的一组音，叫作"连音符"。连音符是节奏划分的特殊形式，自由均分的音群用连音线与相应的阿拉伯数字标记，记写在靠近符尾的地方，没有符尾时，则记写在开口的中括弧上。

　　根据音符时值是二进位的原则，我们可以将一个基本音符均分为二等份、四等份、八等份、十六等份、三十二等份……可以将一个附点音符均分为三等份、六等份、十二等份、二十四等份、四十六等份……这种音符的划分叫作"基本划分"。

一、三连音

　　将基本音符的音值自由均分为三部分来代替基本划分的两部分，叫作"三连音"。三连音用阿拉伯数字"3"标记在靠近符尾的地方，若没有符尾时，则记写在开口的中括弧上。

二、二连音、四连音

　　将一个附点音符的音值自由均分为两部分，用来代替基本划分的三部分，叫作"二连音"。同理，将一个附点音符的音值自由均分为四部分，用来代替基本划分的三部分，叫作"四连音"。在所有的连音符中都可以包括休止符，那么，各组连音符中的休止符应与音符一样占据相同的时值和位置。

三、五连音、六连音、七连音

将基本音符的音值自由均分为五部分来代替基本划分的四部分，叫作"五连音"。五连音用阿拉伯数字"5"标记在靠近符尾的地方，若没有符尾时，则记写在开口的中括弧上。同理，将基本音符的音值自由均分为六部分来代替基本划分的四部分，叫作"六连音"。将基本音符的音值自由均分为七部分来代替基本划分的四部分，叫作"七连音"。七连音用阿拉伯数字"7"标记在靠近符尾的地方，若没有符尾时，则记写在开口的中括弧上。

另外，还需要注意不要把两个三连音与六连音相混淆。两个三连音的六个音符，其强弱关系是强、弱、弱、次强、弱、弱。六个音符的六连音，其强弱关系是强、弱、次强、弱、次强、弱。

1. 什么叫节奏?

2. 强拍、弱拍、次强拍有什么区别?

3. 什么是拍子?拍子如何分类?

4. 什么是节拍?常用的节拍有哪些?

5. 常用的节拍有什么意义?强弱关系是什么?

6. 什么是单拍子?常见的单拍子有哪些?

7. 什么是复拍子?常见的复拍子有哪些?

8. 什么是混合拍子?常见的混合拍子有哪些?

9. 什么是变换拍子?

10. 什么是自由拍子?特征是什么?

11. 什么是一拍子?特征是什么?

12. 什么是音符的基本划分?

13. 什么是连音符?如何标记?

14. 三连音如何代替音符的基本划分?

15. 什么是二连音?什么是四连音?

16. 五连音、六连音、七连音是如何代替音符的基本划分的?

17. 什么是音值组合法?常用的音值组合有哪几种?

18. 什么是切分音?

19. 什么是弱起小节?

20. 附点音符在音值组合中有何特殊的规定?

21. 声乐中的音值组合法与一般的组合法有什么不同?

22. 指出下列拍子所属的种类(单拍子、复拍子、混合拍子)。

 2/4() 4/4() 3/8() 3/16() 6/4()

 9/8() 3/4() 7/4() 5/8() 7/8()

23. 下列小节需整小节休止,试按记谱法填写休止符。

24. 写出下列各旋律所对应的拍号，并说明该拍子是属于哪种类型的拍子。

①

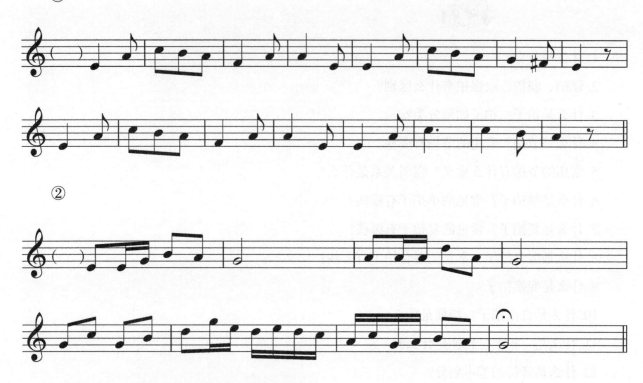

②

25. 写出常见的单拍子、复拍子及混合拍子。

26. 根据音值组合法写出下列各题的拍号。

①

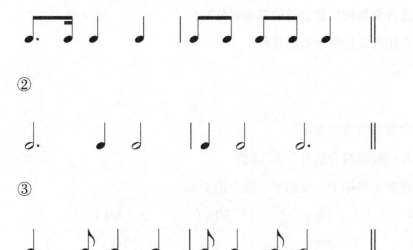

②

③

④

27. 写出等于下列音符的二连音、四连音。

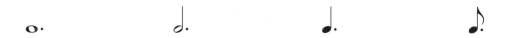

28. 按照正确的切分音写法重写下列各题。

29. 将下列音符按照音值组合法重新组合，并改正不正确的记谱。

第五单元　音乐的速度与力度

音乐进行的快慢，称为速度。音乐在流动中的强弱程度，称为力度。为了使演唱者和演奏者准确地掌握作曲家对作品的要求，产生了很多的音乐术语，这些音乐术语都是在速度上、力度上、表情上提示人们该如何去演唱和演奏，因此，掌握这些音乐术语就非常重要，可以帮助演唱者和演奏者准确地表达作品的情感。音乐的速度与力度对于音乐内容的表达有着至关重要的作用。在乐谱上用的音乐术语习惯上大多数是意大利语，也有的作曲家用的是自己国家的语言，下面向大家介绍一部分经常用的音乐术语。

第一节　全曲速度

Adagio　柔板；从容的；悠闲的

Largo　广板；宽广的；庄严的

Lento　慢板；慢慢的

Pesante　慢速度；沉重的（每个音用一些重音）

Larghetto　小广板；比 Largo 稍快；较快的小广板

Grave　[法]庄板；慢而庄严的；严峻的

Andante　行板；徐缓；行进的

Andantino　小行板；比

Andanto　稍快；较快的行板

Moderato　中板；适中；节制的

Moderatamente　中等的；中庸的

Presser　[法]匆忙；"赶"

Presto　急速的

Vivo　活泼；生动的；充满活力的

Vivace　活跃的；快速的；敏捷的

Vivacissimo　最急板；十分活跃的；非常爽快的

Allegro　快板；欢快的；较活泼的速度

Allegretto　小快板；稍快；比 allegro 稍慢的速度

Presto　急板；迅速的

Prestissimo　狂板；最快；极急速的

第二节　临时转换速度

a tempo　速度还原

Accelerando　渐快

Affrettando　再快一些

Stringendo　加紧；加快

Piu allegro　更多的加快；突快

Piu mosso　更快些；被激动了的

ad libitum（ad lib）　[拉丁]速度任意

Deppio movimento　加快一倍

Stretto　加速；紧凑些

Incalcando　加急；渐快并渐强

Precipitano　突然加快；匆忙的；急促的

Ritardando（Rit）　渐慢；突慢

Ritardato　放慢了的

Piu　更；更多的

Piu lento　更慢的

Meno　少些；减少

Meno moss　慢些（少快点）

Allargando　逐渐变得宽广并渐强（通常用在曲尾）

L'istesso tempo　当基本拍子改变时，速度不变

第三节　力度记号及术语

Piano（p）　弱

Pianissimo（pp）　很弱

Forte（f）　强

Fortissimo（ff）　很强

Mezzo Piano（mp）　中弱

Mezzo Forte（mf）　中强

Sforzando（*sf*） 突强

Fortepiano（*fp*） 强后突弱

Pianoforte（*pf*） 先弱后强 Diminuendo（dim） 渐弱

Crescendo（cresc.） 渐强

Ritardando（rit.） 渐慢；突慢

Calando 渐弱；渐安静

smorzando 渐弱并渐慢、逐渐消失（常用于结尾处）

Con forza 有力的

Con tutta forza 用全部力量、尽可能响亮的

第四节 实用术语

Accorder ［法］调弦

Attacca 紧接下页（开始）

All'ottava 高八度演奏

All'ottava bassa 低八度演奏

Sordino 弱音器

Con Sordino 戴弱音器演奏

Senze Sordino 摘掉弱音器

Coll'arco（arco） 用弓子演奏（拉弦）

Col legno 用弓背敲奏

Div 不同的声部分开演奏

da capo（D.C.） 从头再奏

Pausa grande（P.G） 全体静止

Tutti 全体一起演奏

Solo 独奏、独唱

Soli Solo 的复数

Pizzicato（pizz） 拨弦

Takt ［德］小节；拍子

Trillo（tr） 颤音

Doigte ［法］指法

Arcata 弓法

sons harmoniques 泛音

Code 结尾

Fine 终止

Ende ［德］终止

Volti presto 快速翻页

Improviser ［法］即兴演奏

第五节 表情用语（一）

Accarezzevole 爱抚的；抚摸着

Affetto 柔情的

Agitato 激动的；不宁的；惊慌的

Aggradevole 妩媚的；令人怜爱的

Angoscioso 焦虑不安的；痛苦的

Alla marcia 进行曲风格

Animato 有生气的；活跃的

Bizzarro 古怪的

Brillante 华丽而灿烂的

Buffo 滑稽的

Con brio 有精神；有活力的

Cantabile 如歌的

Camminando 流畅的；从容不迫的

Con grazia 优美的

Deliberato 果断的

Declamando 朗诵般的

Dolente 悲哀的；怨诉的

Elegance 优雅的；风流潇洒的

Elegiaco 哀悼的；挽歌的

Elevato 崇高的；升华的

Energico 有精力的

Espressivo (espr) 富有表情的

Fastoso 显赫辉煌的；华美的

Fiaccamente 柔弱的；无力的

Fiero 骄傲的；激烈的

Flessibile 柔和而可伸缩的

Frescamente 新鲜的；清新的；年轻的

Fuocoso 火热的；热烈的

Gioiante 快乐的

Generoso 慷慨的；宽宏而高贵的

Giusto 准确的；适当的

Grandioso 崇高伟大的；雄伟而豪壮的

第六节 表情用语（二）

Imitando 仿拟；模仿

Indifferenza 冷漠

Innig ［德］内在的；深切的

Infantile 幼稚的；孩子气的

Irato 发怒的

Innocente 天真无邪的；坦率无知的；纯朴的

Inquielo 不安的

Largamente 广阔的；浩大的

Leggiere 轻巧的；轻快的

Luttuoso 哀痛的

Maestoso 高贵而庄严的

Marcato 着重的；强调的（常带有颤音）

Marziale 进行曲风格的；威武的

Mormorando 絮絮低语的

Mesto 忧郁的

Misterioso 神秘的；不可测的

Netto 清爽的；清楚的

Nobile 高贵的

Pacatamente 平静的；温和的；安详的

Parlante 说话似的（常用在急速的乐段）

Pastorale 田园的

Patetico 悲怆的；哀婉动人的

Pesante 沉重的

Piacevole　愉快的；惬意的；使人悦愉的

Placido　平静的

Pomposo　富丽的；豪华的；华贵的

Ponderoso　有力而印象深刻的

Posato　安祥的；稳重的

Pressante　紧迫的；催赶的

第七节　表情用语（三）

Risoluto　果断的；坚决的

Riposato　恬静的

Rustico　乡土风味的；田园风趣的

Scherzando　戏谑的；嬉戏的；逗趣的

Sciolto　无拘无束的；流畅的；敏捷的

Sdegnoso　愤慨的；轻蔑的

Soave　柔和的；甘美的

Smania　狂怒；疯狂

Smorfioso　做作的；买弄的

Sognando　梦想的

Solennemente　庄严而隆重的

Sonoro　响亮的

Sostenuto　保持着的（延长音响，速度稍慢）

Sotto voce　轻声的；弱声的

Spirito　精神饱满的；热情的；有兴致的；鼓舞的

Strappando　用粗暴的力量来发音

Teneramente　温柔的；柔情的

Timoroso　胆却的；恐惧的；畏惧的

Tosto　快速的；更近乎（和 piu 连用）

Tranquillo　平静的

Trionfante　凯旋的

Tumultuoso　嘈杂的；喧闹的

Veloce　敏捷的

Vezzoso　优美的；可爱的

Vigoroso　　有精力的；有力的
Violentemente　　狂暴的；猛烈的
Vivente　　活泼的；有生气的
Vivido　　活跃的，栩栩如生的

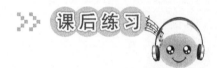

1. 写出常用的速度术语。
2. 写出常用的音乐表情术语。
3. 写出常用的力度记号。
4. 写出下列速度记号的中文含义。

Presto　　　Allegro　　　Moderato　　　Largo　　　Lento

Adagio　　　a tempo　　　più　　　con moto　　　più lento

5. 写出下列力度记号的中文含义。

mf　　　*f*　　　*mp*　　　*pp*　　　*sf*. 或 *sfz*.　　　*fff*

6. 写出下列音乐表情术语的中文含义。

dolce　　　vivo　　　allegrante　　　legato　　　grave

第六单元 音 程

音程是指在乐音体系中，两个音之间的高低关系。

音程关系可以分为横向和纵向的。横向的、先后发音的两个音叫旋律音程。纵向同时发声的两个音叫和声音程。

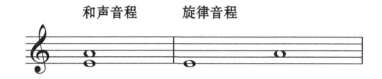

音程中上面的音称为冠音，下面的音称为根音。

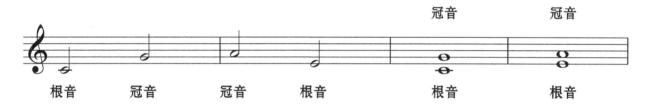

第一节 名称与标记

音程的名称是由音程的级数和音数决定的。

一、音程的级数

五线谱中的线和间都代表一个音级。音程级数以度为单位，是指包含音级的数量。音程含有几个音级就称为几度音程。如，同一音级含有一个音级，称为一度音程；相邻的两个音含有两个音级，称为二度音程。其他依次类推。

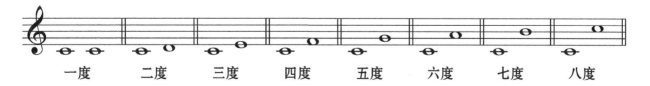

二、音数

音数决定着音程的性质（大、小、增、减、纯）。两个音之间包含的半音和全音的数目称为

音程的音数。一个半音用分数 1/2 来表示，一个全音用 1 来表示。一个全音就等于两个半音。

度数相同的两个音构成的音程，音数不一定相同。比如 CD 是二度 EF 也是二度，音程级数相同，都是二度。但是 CD 包含一个全音，是大二度；而 EF 包含一个半音，是小二度。两个音由于音数不同，性质也自然不同。

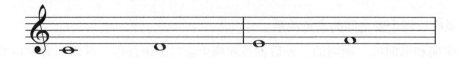

关于音程的性质，音数起决定作用。按音程所含音数，可以分为大、小、增、减、纯、倍增、倍减音程等不同性质的音程。

第二节　自然与变化音程

纯音程、大音程、小音程、增四度和减五度叫作自然音程。

1. 纯一度。音数为 0 的一度叫作纯一度。如 C—C 就是纯一度。

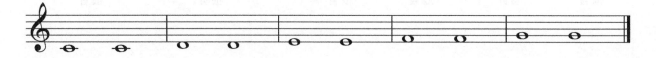

2. 小二度。音数为 1/2 的二度叫作小二度。

3. 大二度。音数为 1 的二度叫作大二度。

4. 小三度。音数为 1 又 1/2 的三度叫作小三度。

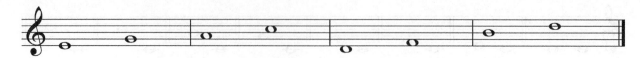

5. 大三度。音数为 2 的三度叫作大三度。

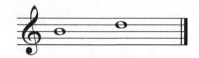

6. 纯四度。音数为 2 又 1/2 的四度叫作纯四度。

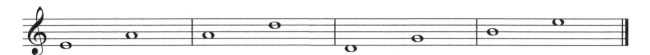

7. 增四度。音数为 3 的四度叫作增四度。

8. 减五度。音数为 3 的五度叫作减五度。

9. 纯五度。音数为 3 又 1/2 的五度叫作纯五度。

10. 小六度。音数为 4 的六度叫作小六度。

11. 大六度。音数为 4 又 1/2 的六度叫作大六度。

12. 小七度。音数为 5 的七度叫作小七度。

13. 大七度。音数为 5 又 1/2 的七度叫作大七度。

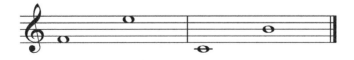

14. 纯八度。音数为 6 的八度叫作纯八度。

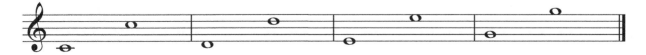

除增四度、减五度以外的一切增、减、倍增、倍减音程都叫作变化音程。

第三节　协和与不协和音程

根据和声音程在听觉上所产生的印象不同,可以分为协和音程与不协和音程两类。

协和音程听起来悦耳、融合。协和音程又可以分为极完全协和音程、完全协和音程、不完全协和音程。

1. 极完全协和音程:听起来是一个音,或者几乎是一个音的效果,如纯一度、纯八度。
2. 完全协和音程:听起来给人融合、很舒服的感觉,如纯四度、纯五度。
3. 不完全协和音程:听起来不十分融合,如小三度、大三度、小六度、大六度。

听起来不融和的音程就叫作不协和音程。这种音程包括大二度、小二度、大七度、小七度以及增减音程。不协和音程会使人的听觉受到刺激,但是在特定的情绪和条件时却经常使用这种不协和音程。协和音程转位后仍为协和音程。不协和音程转位后仍为不协和音程。

第四节　等　音　程

两个音程音响效果相同,但在乐曲中的意义和写法不同,这样的音程叫作等音程。

等音程是由于等音变化而产生的。

等音程有以下两类。

1. 度数相同的等音程:如两个小三度,它们是度数相同的等音程。
2. 度数不同的等音程:如两个度数不同的,增四减五度音程。

第五节　音程的转位

将音程的根音与冠音互换位置,使其上下颠倒,就叫音程的转位。

音程的转位有以下三种。

1. 根音不动,将冠音向下移低一个八度。
2. 冠音不动,将根音向上移高一个八度。
3. 将根音和冠音分别向上向下移动八度。

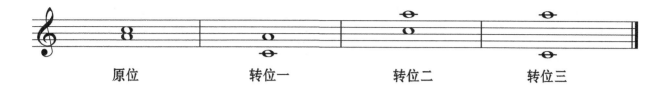

| 原位 | 转位一 | 转位二 | 转位三 |

纯音程转位后性质不变，转位后仍然还是纯音程，其余音程转位后都有改变且正好相反，如大音程转位后为小音程，小音程转位后为大音程，增音程转位后为减音程，减音程转位后为增音程，倍增音程转位后为倍减音程，倍减音程转位后为倍增音程。

课后练习

1. 什么是音程？

2. 什么是音程的根音？什么是音程的冠音？

3. 什么是旋律音程？

4. 什么是和声音程？怎样书写？

5. 什么是音程的级数？怎样计算？

6. 什么是音程的音数？如何标记？

7. 什么是自然音程？什么是变化音程？

8. 什么是协和音程？

9. 极完全协和音程、完全协和音程、不完全协和音程怎么区分？

10. 什么是等音程？

11. 什么是音程的转位？

12. 音程转位有什么规律？

13. 用音名写出下列各音的所有等音。

♭A_____　　D_____　　F_____　　♭E_____　　×G_____

♯B_____　　♭D_____　　B_____　　♭F_____　　♭♭A_____

14. 写出下列半音或全音的类别。

♯E—♯F（　）　C—♭D（　）　C—♭D（　）　♯G—×G（　）　E—♭G（　）

♯G—A（　）　F—♯F（　）　B—♯C（　）　♯C—D（　）　A—♭B（　）

15. 写出下列音程的转位音程。

纯四度（　　）　　小二度（　　）　　大六度（　　）

减五度（　　）　　增八度（　　）　　减七度（　　）

16. 写出下列音程的性质（协和、不协和、不完全协和极不协和）。

小二度（　　） 减三度（　　） 纯五度（　　）

增六度（　　） 小三度（　　） 大七度（　　）

17. 以下列各音为根音，向上构成指定的音程。

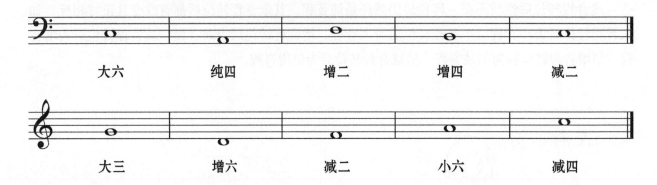

18. 以 A 为冠音，以各基本音级为根音，在高音谱表上构成音程，并写出各音程的名称。

19. 以 C 为根音，以各基本音级为冠音，在低音谱表上构成音程，并写出各音程的名称。

20. 把下列小音程改为大音程，并写出音程的名称。

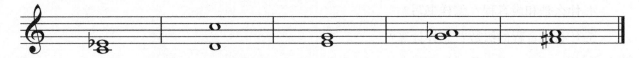

第七单元 和　　弦

按照一定音程关系，三个或三个以上不同高度乐音的结合，叫作和弦。

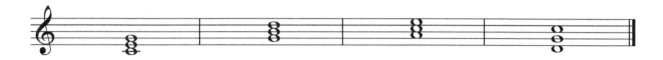

第一节　三　和　弦

按照三度关系叠置起来的三个音构成的和弦称为三和弦。最下面的音称为根音，根音上方的三度音称为三音，根音上方五度的音称为五音。

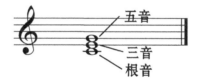

三和弦有四种类型：大三和弦、小三和弦、增三和弦、减三和弦。

一、大三和弦

根音到三音为大三度，三音到五音为小三度，根音到五音为纯五度，这样的三和弦叫大三和弦。

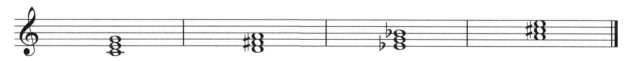

二、小三和弦

根音到三音为小三度，三音到五音为大三度，根音到五音为纯五度，这样的三和弦叫小三和弦。

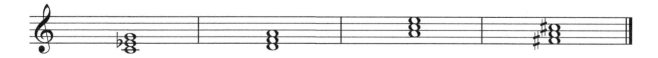

三、增三和弦

根音到三音为大三度，三音到五音为大三度，根音到五音为增五度，这样的三和弦叫增三和弦。

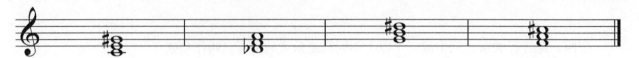

四、减三和弦

根音到三音为小三度，三音到五音为小三度，根音到五音为减五度，这样的三和弦叫减三和弦。

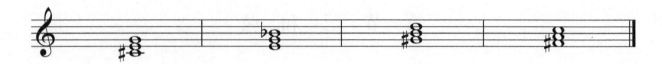

第二节 七 和 弦

按三度音程关系叠置起来的四个音构成的和弦称为七和弦。

七和弦中的四个音由低到高依次称为根音、三音、五音、七音。

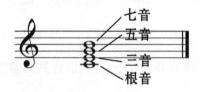

常用的七和弦有大小七和弦、大大七和弦、小小七和弦、减小七和弦、减减七和弦。

一、大小七和弦

大小七和弦是以大三和弦为基础，再加上一个与根音构成小七度的七音构成，或将原位大三和弦五音的上方叠加一个小三度构成的和弦。

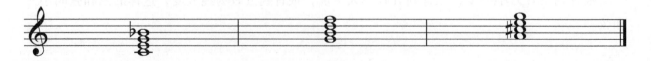

根音、三音、五音构成一个大三和弦，根音到七音构成小七度。

二、大大七和弦

大大七和弦是以大三和弦为基础，根音与七音相距为大七度的和弦，或将原位大三和弦五音上方叠加一个大三度而构成。大大七和弦也叫大七和弦。

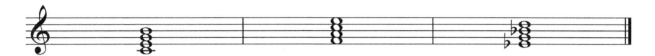

根音、三音、五音构成一个大三和弦，根音到七音构成大七度。

三、小小七和弦

小小七和弦以小三和弦为基础，根音与七音为小七度；或者将原位小三和弦五音上方叠加一个小三度的和弦称为小小七和弦，也叫小七和弦。

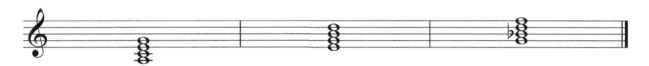

根音、三音、五音构成一个小三和弦，根音到七音构成小七度。

四、减小七和弦

减小七和弦以减三和弦为基础，根音与七音为小七度；或者理解为在减三和弦五音上方叠加一个大三度构成的和弦。减小七和弦也叫半减七和弦。

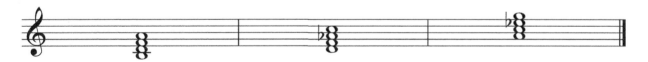

根音、三音、五音构成一个减三和弦，根音到七音构成小七度。

五、减减七和弦

减减七和弦以减三和弦为基础，根音与七音为减七度；或理解为在减三和弦五音上叠加一个小三度而构成的和弦。减减七和弦也叫减七和弦。

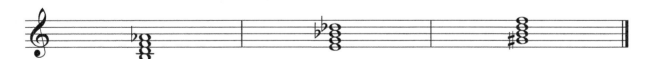

根音、三音、五音构成一个减三和弦，根音到七音构成减七度。

第三节　原位与转位和弦

一、原位和弦

以和弦根音为低音的和弦称为原位和弦。

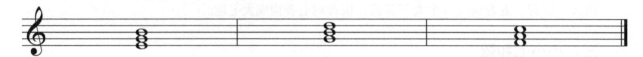

二、转位和弦

以和弦根音之外的其他音为低音的和弦称为转位和弦。

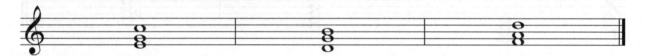

三、转位三和弦

三和弦有三个音，除去根音外，还有两个音，因此三和弦有两个转位。

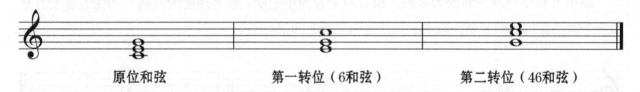

原位和弦　　　　　　　第一转位（6和弦）　　　　　　第二转位（46和弦）

第一转位称为六和弦，以三音为低音，低音与上方根音构成六度，可用数字6标记，因此称为六和弦。

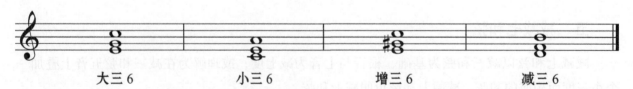

大三6　　　　　　小三6　　　　　　增三6　　　　　　减三6

第二转位称为四六和弦，以五音为低音，低音与上方根音构成四度，与上方三音构成六度，可用数字46标记，因此称为四六和弦。

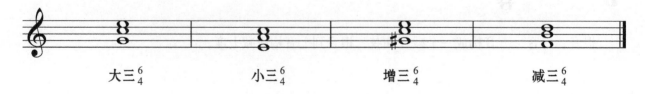

大三6_4　　　　　　小三6_4　　　　　　增三6_4　　　　　　减三6_4

四、转位七和弦

七和弦有四个音,除去根音外,还有三个音,因此七和弦有三个转位。

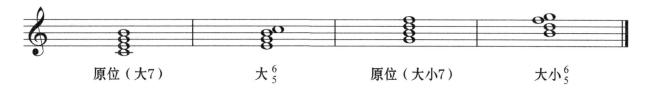

原位（大7）　　　　大 $\frac{6}{5}$　　　　原位（大小7）　　　　大小 $\frac{6}{5}$

第一转位称为五六和弦,是以三音为低音,低音与上方七音构成五度,与上方根音构成六度,因此称为五六和弦,可用数字56标记。

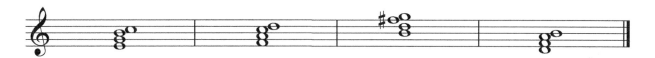

第二转位称为三四和弦,是以五音为低音,低音与上方七音构成三度,与上方根音构成四度,因此称为三四和弦,可用数字34标记。

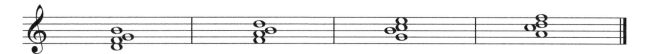

第三转位称为二和弦,是以七音为低音,低音与上方根音构成二度,因此称为二和弦,可用数字2标记。

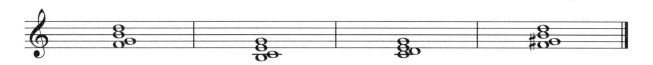

课后练习

1. 什么叫和弦?
2. 什么叫根音、三音、五音?
3. 什么叫三和弦? 三和弦有几种?
4. 三和弦构成有什么规律?
5. 什么叫七和弦? 常用的七和弦有哪些?
6. 七和弦构成有什么规律?
7. 什么叫原位和弦? 什么叫转位和弦?

8. 三和弦有几个转位？

9. 什么叫六和弦？如何标记？

10. 什么叫四六和弦？如何标记？

11. 什么叫五六和弦？如何标记？

12. 什么叫三四和弦？如何标记？

13. 什么叫二和弦？如何标记？

14. 在下列指定音的上方构成指定和弦。

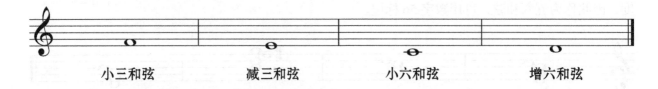

15. 在下列指定音的上方构成指定和弦。

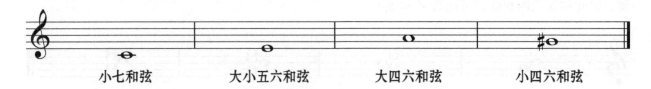

16. 写出下列和弦的名称。

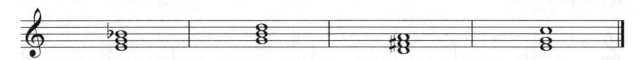

17. 请以下列各音作为根音，构成原位增三和弦和原位减三和弦。

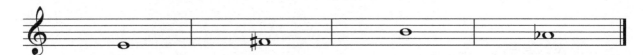

18. 把基本音级作为和弦的根音、三音、五音，写出大小三和弦。

19. 分别以 d、a^1、b^1 为三音，构成原位大三和弦和原位小三和弦。

20. 以 g^1、f^1 为低音，构成大、小、增、减三和弦的第一转位和第二转位。

21. 以 c^1、e^1 为和弦的三音、五音和七音，构成大小七和弦、大七和弦、小七和弦、减七和弦和减小七和弦。

22. 以 g^1、e^1 为低音，构成大小七和弦、大七和弦、小七和弦、减七和弦和减小七和弦的第一转位和第二转位。

第八单元 调 式

下面请大家先了解几个名词,如表 1-2 所示。

表 1-2 几个名词的名称与内容

名 称	内 容
调式	若干乐音以某音为中心,按一定关系组织起来的体系
调性	调式具有的特性,如大调式具有大调的特性
主音	调式中,处于核心地位的中心音
音阶	调式中的音,按高低次序从主音到主音排列,用罗马数字标记 I　II　III　IV　V　VI　VII　I 主音　上主音　中音　下属音　属音　下中音　导音　主音
分类	主要分大调式、小调、民族调式等

第一节 大 调

大调色彩明亮,以大写字母冠名,可分为自然大调、和声大调和旋律大调三种形式。

一、自然大调

任何一个音为主音,由七个自然音阶按照全全半全全全半的关系排列形成的调式音阶称为自然大调。

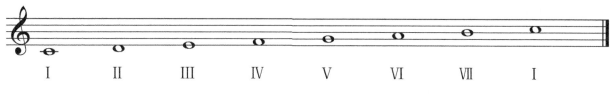

二、和声大调

将自然大调的第 VI 级音降低半音即为和声大调。VI 级、VII 级形成增二度特性音程。

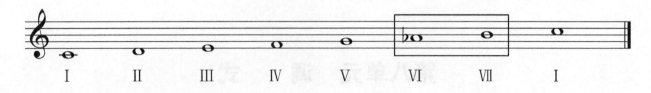

三、旋律大调

自然大调下行时将第 Ⅶ 级、Ⅵ 级降低半音即为旋律大调。

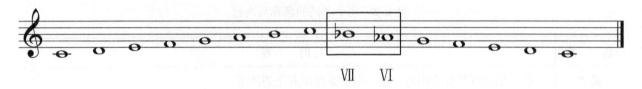

第二节 小 调

小调色彩暗淡，以小写字母冠名。小调同样也可分为自然、和声和旋律三种形式。

一、自然小调

任何一个音为主音，由七个自然音阶按照全半全全半全全的关系排列形成的调式音阶称为自然小调。

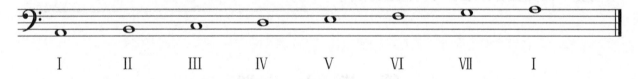

二、和声小调

将自然小调的第 Ⅵ 级、Ⅶ 级音升高半音即为和声小调。Ⅵ 级、Ⅶ 级形成增二度特性音程。

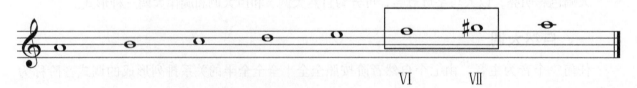

三、旋律小调

自然小调上行时将第 Ⅵ 级、Ⅶ 级升高半音，下行还原即为旋律小调。

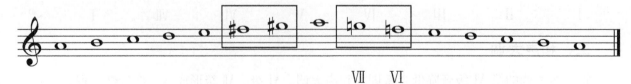

第三节 民 族 调

我国民族调式丰富多样，其中较常见的是以五声音阶和七声音阶为基础的调式。

按纯五度排列起来的五个音构成的调式，称为五声调式。

以 do 为宫音，往上纯五度得到 suo 为徵音，再往上纯五度得到 re 为商音，再往上纯五度得到 la 为羽音，再往上纯五度得到 mi 为角音，由低到高依次为宫、徵、商、羽、角。

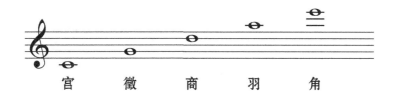

如果将这五音移在一个八度内，由低到高排列各音，依次为宫、商、角、徵、羽。

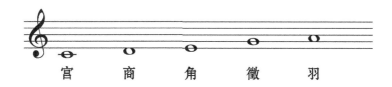

在五声调式中的五个音中任何一个音都可以作为主音，如，以宫音为主音的是宫调式，以商音为主音的是商调式，以角音为主音的是角调式，以徵音为主音的是徵调式，以羽音为主音的是羽调式。以哪个为主音主要是看作品中，那个音所处位置的重要性来定。但是这些宫调式、商调式、角调式、徵调式、羽调式如果宫音相同，就属于同宫系统调式。

如以 C 宫调为例，同宫系统的调式有五种：

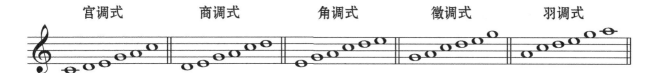

1. 什么是调式？

2. 什么是音阶？

3. 怎样的调式叫大调式？

4. 自然大调式的音阶结构有什么规律?

5. 和声大调有什么特点?

6. 旋律大调的音阶结构有什么规律?

7. 怎样的调式叫小调式?

8. 什么是和声小调式?

9. 什么是旋律小调式?

10. 什么是五声调式?

11. 什么是同宫系统?

12. 同宫系统的调式有几种?

13. 用临时升降号在高音谱表上写出 D 自然大调音阶。

14. 写出 a 自然小调式、a 和声小调式、a 旋律小调式音阶，并标明音程关系，用罗马数字标记自然音级级数并标明名称。

15. 写出 b 小调的关系大调，并写出 b 小调调号。

16. 以下列各音为和声小调中的第 Ⅲ 级音，标出调名。

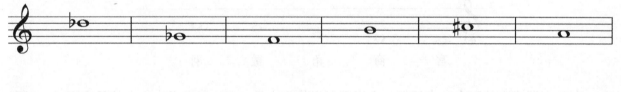

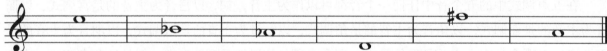

17. 以下列各音为和声小调中的第 Ⅳ 级音，写出上行次序的各音。

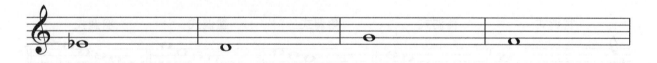

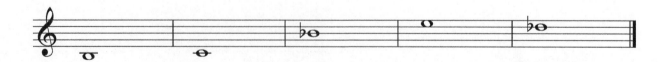

18. 由下列主音开始构成一个八度的自然大调音阶（用临时记号，上下行）。

第九单元 调性判断

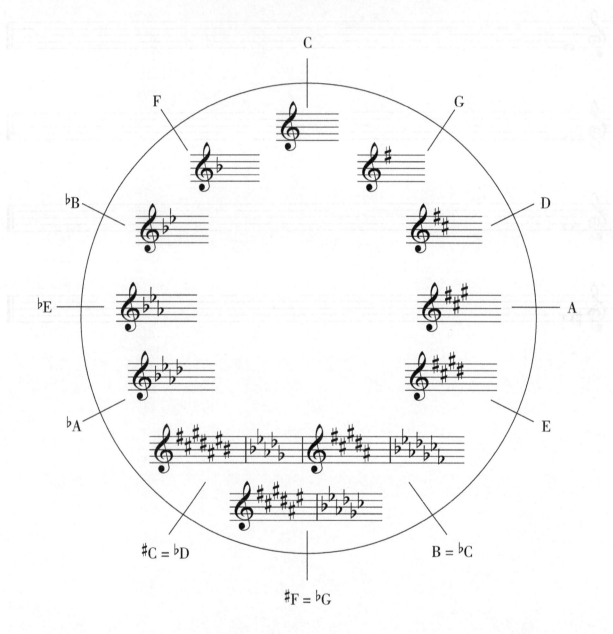

调的五度循环：将七个升降号以内的各调，按照纯五度关系分别向上、向下排列，就构成了调的五度循环，简称五度循环。

以 C 为基础向下五度循环分别是 F，♭B，♭E，♭A，♭D，♭G，B，E，A，D，G，然后回到 C。

以 C 为基础向上五度循环分别为 G，D，A，E，B，♭G，♭D，♭A，♭E，♭B，F，然后回到 C。

由此可见，以 C 为基础向下和向上五度循环正好是一个相反的过程。

第一节　升　号　调

调号用升号（#）来表示的就称为升号调。从 C 调开始，按纯五度关系向上移位，依次产生 G 大调、D 大调、A 大调、E 大调、B 大调、#F 大调、#C 大调，这些调号都带有升号（#），称为升号调。

升号调的产生是有规律的，按先后次序就是"fa—do—sol—re—la—mi—si"，用音名表示即"F—C—G—D—A—E—B"。这个规律对于学习升号调至关重要，牢记这个规律，关于升号调的问题就会迎刃而解。

例：

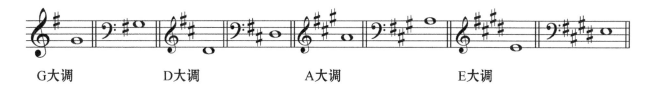

G大调　　　　　D大调　　　　　A大调　　　　　E大调

注　意

1. 升号调调号的书写：第一个升号写在 F 音上，然后按低四度或者高五度的音程依次向右方添加上去，对准指定的线或间。

2. 升号调的判断：最后一个升号音上方小二度即为调名。

第二节　降　号　调

调号用降号（♭）来表示的就称为降号调。降号调也是从 C 大调开始，向下纯五度移位，依次产生 F 大调、♭B 大调、♭E 大调、♭A 大调、♭D 大调、♭G 大调、♭C 大调，这些调号带降号的调，都称为降号调。降号调除了 F 大调外，其余都在调式名称上带有"♭"，很好辨认。

例：

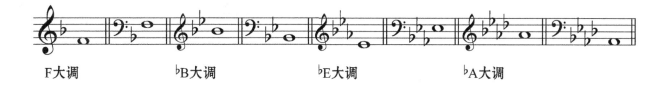

F大调　　　　　♭B大调　　　　　♭E大调　　　　　♭A大调

降号调的产生同样也是有规律的，按先后次序就是"si—mi—la—re—sol—do—fa"，即"B—E—A—D—G—C—F"。从这个规律中可以得知降号调的调式主音和调式名称。

注　意

1. 升号调调号的书写：第一个升号写在F音上，然后按低四度或者高五度的音程依次向右方添加上去，对准指定的线或间。

2. 升号调的判断：最后一个升号音上方小二度即为调名。

第三节　民族调式

五声音阶具有以下特征。

1. 相邻音级间没有小二度关系。

2. 相邻音级之间是大二度或小三度的关系。

3. 宫音到角音之间的关系是大三度，这是五声音阶中唯一的大三度，可以通过这个特征来寻找到调式音阶的宫音。

例：

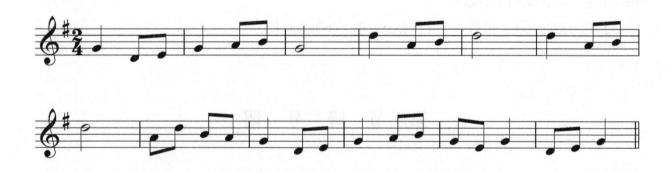

这是一首西康民歌，从谱面标记可以初步判断是民族调式作品，再通过哼唱旋律确定是民族调式。

我们把调式音阶排列出来："5—6—7—2—3—5"是五个音的五声调式音阶，一个升号调，G为宫音。再看这个作品中结束音是"5"，可以看出这是主音。可以判断这是一个宫调式音阶，主音是G，因此这个调式音阶的名称是：G五声宫调式。

1. 什么是调？什么是调式音阶？
2. 什么是升号调？升号排列有何规律？
3. 什么是降号调？降号排列有何规律？
4. 大小调式音级如何标记？调式音级的名称是什么？
5. 大调有哪些分类？
6. 和声小调有什么特点？
7. 民族调式五声音阶有什么特征？
8. 用临时升降记号写出下列各调的音阶。

e 和声小调

B 自然大调

g 旋律小调

D 和声大调

♭G 旋律大调

9. 按照所给出的调，写出调号。

10. 在下面音列中加上所需要的升降号。

f和声小调音阶：f g a b c d e f

E旋律大调音阶：E F G A B C D E

11. 写出下列升、降号调式的调号。

G大调　　B大调　　♭A大调　　♯C大调　　♭D大调

12. 按照五度循环的次序写出所有大调的名称。

13. 按照五度循环次序写出七个变音记号内的旋律小调音阶、调号、调名。

14. 写出D自然大调式、D和声大调式、D旋律大调式音阶，并标明音程关系，用罗马数字标记自然音级级数并标明名称。

15. 写出f自然小调式、f和声小调式、f旋律小调式音阶，并标明音程关系，用罗马数字标记自然音级级数并标明名称。

16. 写出G和声大调、d旋律小调、♭D和声小调、E旋律大调音阶。

17. 分别以b、e、a、f、g为主音，写出它的小调音阶及其同主音调式音。

18. 分别以b、e、a、f、g为主音，写出它的大调音阶及其同主音调式音。

第二部分 视唱与练耳

第一单元 旋律模唱与节奏练习

第一节 旋律模唱练习

一、单声部旋律模唱练习

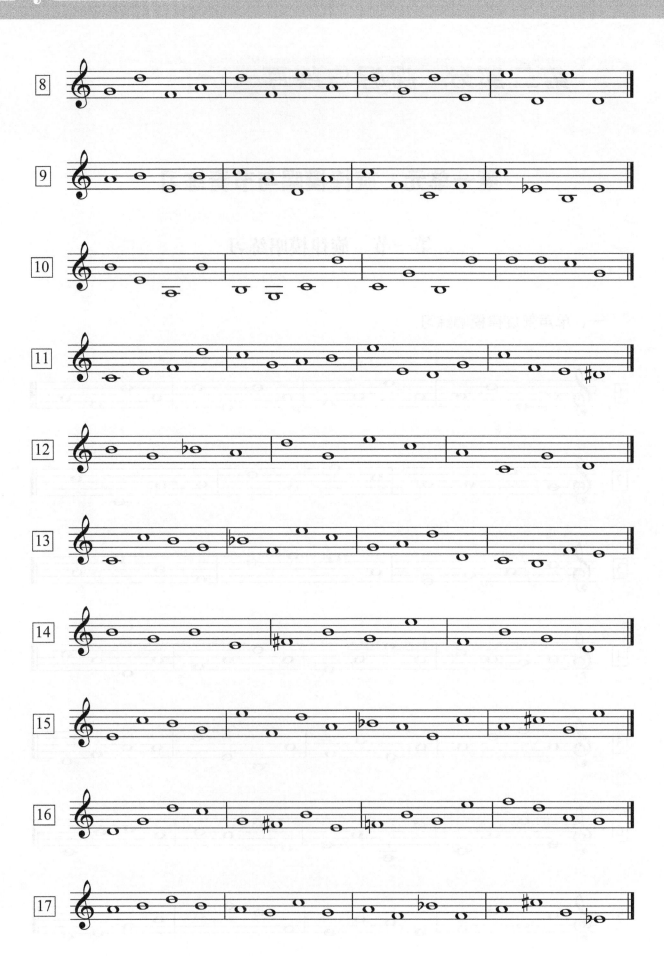

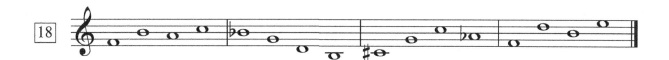

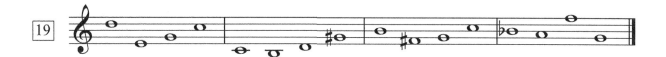

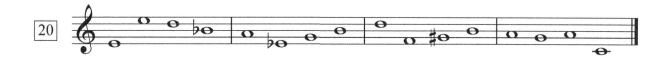

二、双声部旋律模唱练习

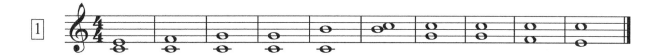

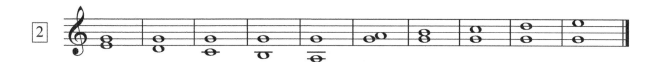

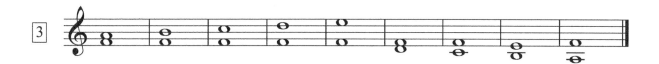

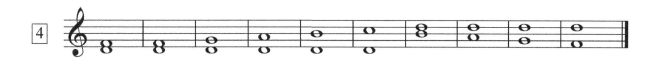

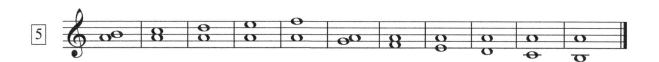

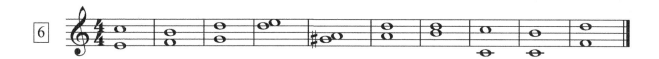

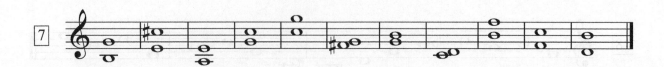

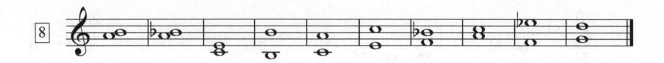

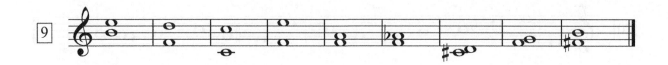

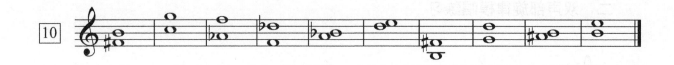

第二节 节奏模仿练习

一、单声部节奏模仿练习

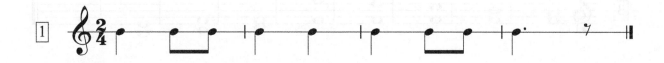

第二部分 视唱与练耳　第一单元 旋律模唱与节奏练习

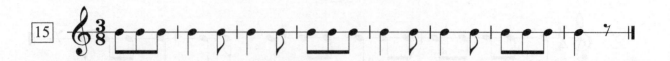

二、双声部节奏模仿练习

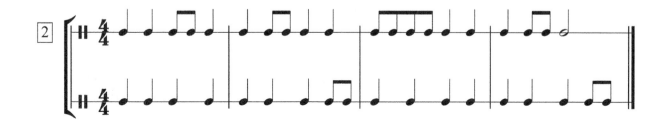

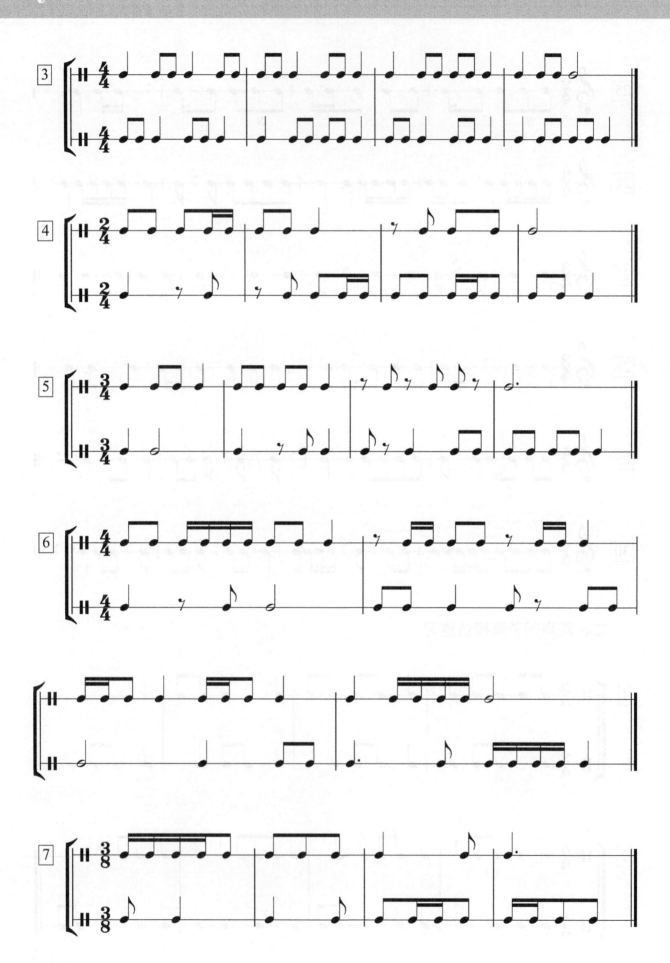

第二单元　简谱视唱练习

1　4/4　　　　　　　　　　　　　　　　　　　　　　　　　　　藏族歌舞曲《好得很》

欢快、热情地

3 5 3 5 — | 6 5 3 — | 3 5 3 2. 1 | 1 1 1 0 |

5 5 5 3 2 | 3 5 3 2. 1 | 1 1 1 0 ‖

2　2/4　　　　　　　　　　　　　　　　　台湾高山族民歌《四脚蛇呀，你快快走开吧》

中速

3 3 | 3 5 3 2 | 1. 6̣ | 6̣ 1 3 2 | 3 3 2 |

1. 6̣ | 1 6̣ 6̣ | 6̣ 6̣ | 6̣ — | 6̣ 0 ‖

3　2/4　　　　　　　　　　　　　　　　　　　　　　　　　　　湖南民歌《放牛歌》

2 1 2 1 | 1 1 | 5 5 6 5 | 2 5 2 |

5 5 2 5 | 2 5 2 1 1 | 2 1 2 1 | 5̣ 5̣ ‖

4　2/4　　　　　　　　　　　　　　　　　　　　　　　　　　　云南花灯《秧鼓调》
　　　　　　　　　　　　　　　　　　　　　　　　　　　　　　　　陈　凡 记谱

1 1 1 6̣ | 1 1 5 6 | 1 6̣ 1 3 | 2 2 | 5 2 3 5 |

5 3 2 1 | 1 2 5̣ 6̣ | 5̣ 5̣ | x x x | x x x ‖

第二部分 视唱与练耳　第二单元 简谱视唱练习

5　2/4　　　　　　　　　　　　　　　　　　朱建明《追花歌》

3 5 0 5 | 5　5 | 6̣5　3 | 5　- ∨ | 3 5 0 5 | 5　5 |

6̣ 5　2 | 3　- ∨ | 6̣ 1 0 1 | 1　1 | 3 2　1 |

2.　3 ∨ | 6̣ 1 0 1 | 1　1 3 | 2 1　6̣ 1 | - ‖

6　2/4　　　　　　　　　　　　　　　　藏族民歌《甘孜斯俄村情歌》
　　　　　　　　　　　　　　　　　　　　　蒋　学　谱　记谱
中速

3 5　3 | 3 2 1 6̣ | 3.　5 | 3 2 3 1 6̣ | 1 2 3　2 |

2 1　6̣ 6̣ | 1.　3 | 2 1 6̣5̣ | 6̣　- | 6̣　0 ‖

7　2/4　♩=80　　　　　　　　　　　　　河曲民歌《喝一口凉水娘家的好》

3　3 2 | 1 2　3 | 5 6⌢5 3⌢ | 2　- |

3　3 2 | 1 2　3 | 2 1　6̣ 6̣ | 5̣　- ‖

8　4/4　　　　　　　　　　　　　　　　　　河北民歌《早点来》
　　　　　　　　　　　　　　　　　　　　　李　文　学　记谱

5　3⌢5 6 5. | 6̣5 3 5 2⌢6̣ 1 | 6̣6̣ 5 5 6 3 2 | 2 1　6̣ 5̣ | - ‖

9　2/4　　　　　　　　　　　　　内蒙古鄂伦春族民歌《鄂伦春小唱》

5. 5̲ 5 5 | 3　5 | 5. 1̲ 6 5 | 5　- | 6. 5̲ 6 5 | 3　2 |

3 3̲2 1 1 | 2　- | 1 3 3 3 | 3　3 | 3 5 2 5 |

5　- | 2 2̲3 2 3 | 5 6 5 2 | 3 2 3 2 | 1　- ‖

10 $\frac{2}{4}$ 云南藏族民歌《格生达格舍雄》
禾　　　雨 记谱

缓慢 开朗、乐观地

3. 5 | 3 2̲3̲ 1 6̣ | 1 3 2 2 | 1 — |

1 0 | 5̣ 5̲6̣̲ 1 3 | 2 2̲3̲ 1 6̣ | 5̣ 5̲6̣̲ 1 3 |

3 2 6̣ 5̣ | 1 3 2̲ 2̲1̲ | 6̣ — | 6̣ 0 ‖

11 $\frac{4}{4}$ 云南彝族民歌《土风舞》
李　　　凝 记谱

6̲ 5̣̲ 2 5 — | 2̲ 3̲ 2̲ 1̲ 5̣ — | 5 6̲ 5̲ 2 1̲ 6̣̲ 5̣ — | 1 6̲ 3̲ 5̣ — ‖

12 $\frac{4}{4}$ 藏族民歌《竹屋薪格拉落》
蒋 学 谱、程 途 记谱

5̣ 1 2 3̲ 2̲ | 1 — 1 0 | 3̲ 2̲ 3̲ 5̲ 2̲ 1̲ 6̣̲ 1̲ |

3̲ 2̲ 3̲ 5̲ 2̲ 3̲ 1̲ 6̣̲ | 5̣ 1̲ 6̣̲ 5̣ — | 5̣ 1 2 3̲ 2̲ | 1 — 1 0 ‖

13 $\frac{4}{4}$ 贵州民间歌曲《紫云山歌》
贾 淑 芳 记谱

6̲ 5̣̲ 1 2̲ 2̲ 6̣̲ 5̣ | 6̲ 5̲6̲ 1 2̲ 2̲ 6̣̲ 5̣ | 6̲ 5̲6̲ 2 2̲ 2̲6̣̲ 1 | 1̲ 5̲ 6̲ 1̲2̲ 1̲ 6̣̲ 5̣ ‖

14 $\frac{2}{4}$ 藏族民歌《糌巴拉伊》
程　　　途 记谱

稍快

2 2̲ 3̲ | 5 6 | 3̲ 5̲ 3̲ 2̲ | 1 1 ‖: 5 6 5̲ 3̲ |

2̲ 3̲ 6̲ 1̲ | 3̲ 5̲ 3̲ 2̲ | 1 1 ‖: 5̲ 6̲ 2̲ 3̲ | 1 1 :‖

15 $\frac{4}{4}$ 藏族民歌《我主亚姆》
一　　　弓 记谱

1 1 1 3 2. 3 | 1 2 1 6̣ 5̣ | 5̣ ‖: 2 5̲ 3̲2̲ 1̲3̲ 2 | 1 2 1 6̣ 5̣ | 5̣ :‖

第二部分 视唱与练耳　第二单元 简谱视唱练习

四川彝族民歌《叮叮月琴》

21 2/4　　　　　　　　　　　　　　　　　　　河北民歌《十二探》

5　　32 | 5　　32 | 1 1 6̣ 3 | 2 — | 5　　32 |

5　　32 | 1 1 6̣ 3 | 2 — | 3 2 3 1 | 2　1 |

6̣ 5· | 1 6̣ 1 2 | 5· 1 | 3 2 1 2 | 1 — ‖

22 2/4　　　　　　　　　　　　　　　　　　　藏族彝曲《洛赛洛》
　　　　　　　　　　　　　　　　　　　　　　　　　郭　　诚 搜集

‖: 5　 2 3 | 5·　6 | 3 5 3 2 | 1 — | 1　6̣ 1 :‖: 3　5 3 |

2·　3 | 1 2 1 6̣ | 5·　5 | 6̣ 1 2 3 | 1　1 | 1　0 :‖

23 2/4　　　　　　　　　　　　　　　　　　　藏族民歌《打青稞》
　　　　　　　　　　　　　　　　　　　　　　　　　蒋 学 谱 记谱
稍慢

6̣ 6̣ 1 2　3 | 5　2 3 2 1 | 6̣ 1　3 5 | 2 3 2 1 | 1 1 1　0 :‖

24 1=F 4/4　　　　　　　　　　　　　　　　　法国民歌《还要睡吗》

1　2　3　 | 1　2　3　1 | 3　4　5 — | 3　4　5 — |

5 6 5 4 3　1 | 5 6 5 4 3　1 | 3　5̣　1 — | 3　5̣　1 — ‖

25 2/4　　　　　　　　　　　　　　　　　　　苏 北 民 歌《如皋探妹》
　　　　　　　　　　　　　　　　　　　　　　　　何 仿、陆 万、铸 庚 记谱
小快板

5 6　3 2 | 5 6　3 2 | 1 6̣　1 3 | 2 — | 5 6　3 2 |

5 6　3 2 | 1 6̣　1 3 | 2 — | 3 2 3 1 | 2　1 |

6̣ 5　6̣ | 1 6̣ 1 2 | 5·　6̣ | 1 6̣ 1 2 | 1 — ‖

第二部分 视唱与练耳　第二单元　简谱视唱练习

藏族民歌《扎西》
罗宗贤 记谱

26 2/4
稍快

苏北民歌《哭七七》
吴 刚 记谱

27 2/4

贵州花灯《游台》

28 2/4

云南民间乐曲《卡瓦舞曲》

29 2/4

藏族民歌《甘孜斯俄村情歌》
蒋学谱 记谱

30 2/4
中速

31. 2/4　　　　　　　　　　　　　　　　　　　藏族舞曲《霞囊嘎博》
　　　　　　　　　　　　　　　　　　　　　　　郭　　诚　搜集

32. 2/4　　　　　　　　　　　　　　　　　　　湖北民间歌曲《十根帕子》
　　　　　　　　　　　　　　　　　　　　　　　孙　世　强　记谱

33. 2/4　　　　　　　　　　　　　　　　　　　陕西民歌《揽工调》

34. 2/4　　　　　　　　　　　　　　　　　　　藏族民歌《拉萨姑娘》
　　　　　　　　　　　　　　　　　　　　　　　关　也　维　记谱

中板 ♩=96

藏族民歌《江西讨口的歌》
黎巴嫩民歌《大眼睛羚羊》
陕西民歌《十月对口小唱》
苏北民歌《大补缸》
曾 小 峰 记谱
藏族舞曲《喜歪靴》
郭 诚 搜集

40 2/4　　　　　　　　　　　　　　　　　　　　苏北民歌《十二步送郎》

1 6̣ 6̣ | 1 3 2̣ | 3 5 1 3 2 1 | 6̣ - |
1 2 3 6̣ 1 | 2 3 2 1 | 1̣ 6̣ 2 5̣ 6̣ 1 | 6̣ - ‖

41 2/4　　　　　　　　　　　　　　　　　　维吾尔族民歌《掀起你的盖头来》
　　　　　　　　　　　　　　　　　　　　　　　　　　王　洛　宾 记谱

5 1 1 4 3 | 2. 4 3 ∨ | 5. 1 1 4 3 | 2. 4 3 ∨ |
3 2 3 2 3 3 2 | 3 4 3 2 1 1 | 2 2 4 3 2 | 1 5 5 ∨ |
3 2 3 2 3 3 2 | 3 4 3 2 1 1 ∨ | 2 2 4 3 2 | 1. 1 ‖

42 2/4　　　　　　　　　　　　　　　　　　　俄罗斯民歌《啊，在海上！》
中速

1 1 2 | 3 4 3 | 6̣ - | 1 1 2 |
3 4 3 | 6̣ 3 3 | 4 3 2 1 | 7̣ 3 3 |
6̣ 3 3 | 4 3 2 1 | 7̣ 3 3 | 6̣ - ‖

43 2/4　　　　　　　　　　　　　　　　　　　　云南花灯《驼子回门》

2. 3 1 2 | ⁵3 | 2. 3 1 2 | 6̣ - |
2. 3 1 2 | ⁵3 3 | 2. 3 1 2 | 6̣ - ‖:

44 4/4　　　　　　　　　　　　　　　　　　　　云南民歌《绣荷包》
　　　　　　　　　　　　　　　　　　　　　　　　　　龙　　吟 记谱

6 6̂5 3 5 6 - | 2 3̂5 2 1 6̣ - | 2 2 3 6̂5 3 | 2 3̂5 2 1 6̣ - |
6 6̂5 3 5 6 - | 2 3̂5 2 1 6̣ - | 2 2 3 6̂5 3 | 2 3̂5 2 1 6̣ - ‖

第二部分 视唱与练耳 第二单元 简谱视唱练习

这是一页简谱视唱练习，包含以下曲目：

45. 2/4 云南彝族（阿细）民歌《散会歌》 邓敬萱 记谱

46. 2/4 贵州布依族民歌《蝈蝈》 一丁 记谱

47. 2/4 苏北民歌《送麒麟》

48. 2/4 苏北民歌《送麒麟》 吴刚 记谱

49. 2/4 贵州彝族民歌《对排山歌再采梨》 稍快

50 2/4 ♩=80　　　　　　　　　　　新疆博州蒙古族短调歌曲《黑骏马》
　　　　　　　　　　　　　　　　　　陈　啸　海　记谱

5.　i ｜ 6̂5 6̂1 ｜ 5.　i ｜ 6̂5 6̂1 ｜ 1.　i ｜

6 5 3 5 ｜ 2.　3 ｜ 2 - ｜ 6̣ 1⌢ 5 ｜ 5⌢ 3 5 ｜

5̣ 2 3 ｜ 2̃1 6̣ ｜ 6̣ 1 3 ｜ 2̃1 6̣ ｜ 5. 6̣ ｜ 5 - ‖

51 4/4　　　　　　　　　　　　　　　内蒙古五原民歌《想卿卿》

i 6　6 3 5 5 ｜ 3 5 2 1 6̣ - ∨ ｜ ⁷6̣. 6̣ 6̣　3. 5 3. 5 ∨ ｜

3. 5 3. 5 ∨ 3. 5 3. 5 ∨ ｜ 3. 5 3. 5 ∨ 3. 5 3. 5 ∨ ｜ 3 5 6　i 5　3　2 - - 0 ‖

52 1=♯F 2/4　　　　　　　　　　　德国童谣《小鸭上学》

5̣ 6̣ 7̣ 1 ｜ 2 2 2 2 ｜ 3 1 5 3 ｜ 2 - ｜ 3 1 5 3 ｜

2 - ｜ 2 1 1 1 ｜ 1 7̣ 7̣ 7̣ ｜ 7̣ 6̣ 1 6̣ ｜ 5̣ - ‖

2 1 1 1 ｜ 1 7̣ 7̣ 7̣ ｜ 7̣ 6̣ 1 6̣ ｜ 5̣ - ‖

53 2/4　　　　　　　　　　　　　福建民歌《新打梭镖》

2 6̣　2͡⁵ ｜ 6̣ 6̣ 6̣ 2 ｜ 2 6̣　2͡⁵ ｜ 6̣ 6̣ 6̣ 2 ｜ 2 6̣　⌢6̣ ｜

6̣ 6̣ 6̣ 2 ｜ 2 6̣　2͡⁵ ｜ 6̣ 6̣ 6̣ 2 ｜ 2 6̣　⌢6̣ ‖

这是一张简谱视唱练习的乐谱页面，无法以纯文本形式准确转录。

58 4/4　　　　　　　　　　　　　　　　　　　　　　　　　　　河北民歌《掏洋芋》

6． 3 3 2ⅰ 2 6　6 ｜ ⅰ 76 5635 6　- ｜ 6． 3 3 2ⅰ 2 3． ｜ 5556 3216 2　- ｜

6． 3 3 2ⅰ 2 6． ｜ ⅰ 76 5635 6　- ｜ 0 ⅰⅰⅰⅰ ⅰ 3　0 ｜ 5556 3216 2　- ‖

59 1=G 4/4　　　　　　　　　　　　　　　　　　　　　　　　荒木丰尚《四季歌》
优美、抒情地

3　3 2 1　1 7̣ ｜ 6̣　6̣　6̣　- ｜ 4　4 3 2 1 2 4 ｜ 3 - - - ｜

4　4 3 2　2 4 ｜ 3　3 1 6̣　6̣ ｜ 7̣　3 3 2 1 7̣ 1 ｜ 6̣ - - 0 ‖

60 1=C 2/4　　　　　　　　　　　　　　　　　　　　　　　日本民间儿歌《蹲下来》
中速

6　　 6　7 ｜ 6 6　6 ｜ 6 6 6 6 5 5 ｜ 6 6　6 ｜

6 5　6 5 ｜ 6 6 5 3 ｜ 6 6　6 7 ｜ 6 6　6 ｜

6 5　6 5 ｜ 6 6　3 ｜ 6 6 6 6 6 7 ｜ 6． 5 6 0 ‖

61 4/4　　　　　　　　　　　　　　　　　　　　　德国山地民歌《在最美丽的绿草地》

1 3 ｜ 5．6 5 4 ｜ 3 2 1 ∨ 5 ｜ 6 5 4 3 ｜ 2 - - 1 3 ｜

5 5 5 ⅰ ｜ ⅰ - 6 2̇ ｜ ⅰ - 7 - ｜ ⅰ - 0 5 3 ｜ 3．2 2 - 6 4 ｜

4．3 3 - 1 3 ｜ 5 5 5 ⅰ ｜ ⅰ - 6 2̇ ｜ ⅰ - 7 - ｜ ⅰ - - ‖

62 1=C 2/4　　　　　　　　　　　　　　　　　　　　　　　苏北民歌《关东调》
　　　　　　　　　　　　　　　　　　　　　　　　　　　　　　吴　　歌 记谱

3 3 2 1 2 3 ｜ 2 3 2 1 6 ｜ ⅰ 2 3 2̇ 1̇ 6 ｜ 5．　3 5 ｜

ⅰ 5 6．ⅰ ｜ 2 3 2̇ ⅰ 6 ｜ 5 6 ⅰ 6 5 3 ｜ 2．　0 ‖

第二部分 视唱与练耳　第二单元　简谱视唱练习

63 1=G 2/4　　　　　　　　　　　　　　　　　　　　陕北民歌《太平年》
　　　　　　　　　　　　　　　　　　　　　　　　　　　　廖　丽　娟　记谱

2 2 6̣ 1 | 2 - | 6 - | 5· 6̱ 4̱ 3̱ | 2 - |

2 2 6̣ 1 | 2 - | 6 - | 5· 6̱ 4̱ 3̱ | 2 - |

2 2̱ 3̱ 5 | 3̱ 5 3̱ 5 | 2̱ 1̱ 2̱ 3̱ | 5 - | 3̱ 2̱ 1̱ 6̣ |

5̣ - | 1· 2̱ 3 | 2 3̱ 2̱ | 1 - |

1 2̱ 3̱ 1 | 2 - | 6̣ 5̣ 6̣ 1̱ 6̣ | 5̣ - ||

64 1=G 2/4　　　　　　　　　　　　　　　　　　　　苏北民歌《叹江南》
　　　　　　　　　　　　　　　　　　　　　　　　　　　　吴　　　刚　记谱

5 5 6̱ 5̱ 3̱ | ³⁄₅ - | 5 6 6̱ 5̱ 3̱ | ³⁵₂ - | 5 3 5 |

2 3 2̱ 1̱ | 6̣ 6̣ 1 | 2· 3̱ 2̱ 1̱ 6̣ | 5̣ - ||

65 1=G 2/4　　　　　　　　　　　　　　　　　　　　贵州花灯《快板调》

快板

5 3 5 3 | 5 6 5 | 3̱ 2̱ 3 | 5 6 5 | 3̱ 2̱ 3 |

3̱3̱3̱5̱ 3̱ 2̱ | 1 2 | 1 | 1 5̣ 6̣ | 3̱3̱3̱5̱ 3̱ 2̱ | 1 2 | 1 | 1 5̣ 6̣ ||

66 1=G 2/4　　　　　　　　　　　　　　　　　　　　贵州花灯《上妆台》

中板

1· 1̱ 2̱ 3̱ | 1· 6̣ 5̣ | 5· 6̱ 5̱ 3̱ | 2̱ 1̱ 2 |

5 2̱ 3̱ 5 | 2 3̱ 5̱ 2 | 6̣ 1̱ 2̱ 3̱ 1̱ 6̣ | 5̣ - :||

67 1=G 2/4　　　　　　　　　　　　　　　　　　　河南民歌《兴修水利最重要》

中速

5 5　3 2 | 5 5　3 2 | 1̣ 6̣ 1 3 | 2 — | 5 5　3 2 |

5 5　3 2 | 1̣ 6̣ 1 3 | 2 — | 3. 2 3 1 | 2　2 1 |

6̣ 5̣　6̣ | 1 1̣ 6̣ 1 2 | 5̣. 6̣ | 3 3 2 1 2 | 1 — ‖

68 1=D 2/4　　　　　　　　　　　　　　　　　　　河北民歌《女游击队》
　　　　　　　　　　　　　　　　　　　　　　　　　　　萧　磊 记谱

6̣ 1　5 | 6̣ 1　5 | 6 5　3 5 | 3 2　1 |

6̣ 1　5 6 | 1 2　6 5 | 5 2　5 3 | 3 2　1 ‖

69 1=C 2/4　　　　　　　　　　　　　　　　　　　藏族舞曲《扬轴刚给》
　　　　　　　　　　　　　　　　　　　　　　　　　　　郭　诚 记谱

2 3 2 3　5. 3 | 2 3　2 | 2 3 2 3　5. 3 | 2 3　2 | 5　3 5 3 2 1 |

1 1 1　2 3 2 | 1 1　1 | 3 5 2　3 2 3 | 1 1　1 | 3 5 2　3 2 3 | 1 1　1 ‖:

70 1=D 2/4　　　　　　　　　　　　　　　　　　　陕西民歌《三十里铺》

5　6　6 | 2̇ 5　3 | 2. 3 2 6̣ | 2 — | 5　6　6 |

2̇ 5　3 | 2. 3 2 6̣ | 2 — | 5　1　2 | 5 5　3 |

2. 3 2 6̣ | 2 — | 1. 1 1 6̣ | 5̣. 6̣ 2 6̣ | 5̣ — ‖

71 1=F 4/4　　　　　　　　　　　　　　　　　　　田坝民歌《偢偢》

快板

6̣ 2 3　6 3　6　6 | 6. 5 3 5 3　2 1　6̣ | 6̣ 1　3 3　3 1 2 6̣ | 6̣ 1　2 1 2 6̣　6 ‖

第二部分 视唱与练耳　第二单元 简谱视唱练习

72　1=D 3/4　　　　　　　　　　　　　　　　　　　　肖邦《玛祖卡》

(sheet music)

73　1=F 4/4　　　　　　　　　　　　　　　　　　　匈牙利民歌《五月的黄昏》

(sheet music)

74　1=♭B 2/4　　　　　　　　　　　　　　　　　　陕北民歌《挂红灯》
　　　　　　　　　　　　　　　　　　　　　　　　　鞠　秀 记谱

(sheet music)

75　1=D 2/4　　　　　　　　　　　　　　　　　　　苏北民歌《卖杂货》

(sheet music)

76　1=♭B 2/4　　　　　　　　　　　　　　　　　　河北民歌《绣荷包》

(sheet music)

77 1=D 2/4
日本童谣《下雨了》

$\underline{6} \quad \underline{6\ 7} \mid 1 \cdot \underline{1} \underline{\widehat{7\ 6}} \mid \underline{3 \cdot 3} \underline{3\ 4} \mid 3 \cdot \quad 0 \mid \underline{3 \cdot 3} \underline{4\ 3} \mid \underline{6 \cdot 6} \underline{4\ 3} \mid$

$\underline{2\ \widehat{3\ 4}\ 3\ 3} \mid 7 \cdot \quad 0 \mid \underline{3 \cdot 3} \underline{1\ 7} \mid \underline{6 \cdot 6} \underline{1\ 1} \mid \underline{7 \cdot 7} \underline{7\ 1} \mid 6 \cdot \quad 0 \parallel$

78 1=♭B 2/4
陈锡元《听话要听党的话》

$5 \quad \underline{5\ 3}\ 5 \mid 6 \quad \dot{1} \mid \underline{0\ \dot{1}} \quad 3 \mid \underline{5\ 6}\ 5 \mid \underline{2\ 2} \quad 3 \mid$

$5 \quad \dot{1} \mid \underline{3 \cdot 4} \underline{3\ 2} \mid \underline{1\ 2}\ 1 \mid \underline{0\ \dot{1}} \quad 7 \mid \underline{6\ 5}\ \widehat{6} \mid$

$\underline{6\ \dot{1}} \quad \underline{3\ 5} \mid 6 \quad 0 \mid \underline{5\ 5} \quad 6 \mid \dot{3} \mid 2 \mid \underline{2\ 3} \mid 1 \cdot \quad 0 \parallel$

79 1=♭E 2/4
苏北民歌《王二娘》
吴 歌 记谱

$\underline{\dot{1}\ \dot{1}} \quad \underline{6\ \widehat{6\ 5}} \mid \underline{6\ 5} \quad 0 \mid \underline{2\ 3} \quad \underline{2\ 1\ 6} \mid 1 \cdot \quad 0 \mid$

$6 \cdot \underline{6} \underline{1\ 6} \mid 6 \quad \underline{\widehat{5\ 3}} \mid \underline{2\ 2} \underline{\widehat{2\ 1\ 6}} \mid 1 \cdot \quad 0 \parallel$

80 1=A 3/4
苏北民歌《张三娘在门旁》

$\underline{5\ 2} \quad \underline{\widehat{7\ 6\ 5\ 6}}\ 5 \mid \underline{3\ \widehat{3\ 2\ 1\ 3\ 2\ 1}\ 2\ 7} \mid \underline{6\ 5}\ 6 \quad - \quad 0 \mid$

$\underline{6\ 2} \quad \underline{7\ 6\ 5\ 6}\ 5 \mid \underline{1\ 1} \quad \underline{5\ 6} \quad 1 \cdot \underline{3} \mid \underline{2\ 2\ 2\ 6}\ 1 \cdot \quad 0 \parallel$

81 1=♭B 2/4
意大利民歌《好朋友》

$\underline{6 \cdot 7} \mid 1 \quad \widehat{6} \mid \underline{6\ 3} \underline{6 \cdot 7} \mid 1 \quad \widehat{6} \mid 6 \quad \underline{6 \cdot 7} \mid 1 \quad \underline{7 \cdot 6} \mid$

$1 \quad \underline{7 \cdot 6} \mid \overset{>}{3} \quad \overset{>}{3} \mid \overset{>}{3} \quad \underline{2 \cdot 3} \mid 4 \cdot \quad \underline{4\ 4} \mid \underline{3 \cdot 2} \underline{4\ 3} \cdot \mid$

$3 \quad \underline{2 \cdot 1} \mid 7 \quad 2 \mid 1 \quad 7 \mid 6 \quad - \mid 6 \parallel$

第二部分 视唱与练耳　第二单元　简谱视唱练习

82　1=♭E 2/4
波波维奇《萨瓦司令》

83　1=E 2/4
贵州民歌《大定山歌》
文　英 记谱

84　1=E 2/4
陕西民歌《脚夫调》
稍慢　节奏自由

85　1=A 2/4
江西民歌《送郎当红军》

86　1=G 2/4
湖南民间歌曲《苦媳妇》
何　翊　川 记谱

87 1=♭E 2/4 苏北民歌《调兵》
 程 茹 辛 记谱

| 6 1 5 | 6 1 5 | 3 1 3 | 5 - | 3. 5 6 1 | 3 5 2 1 |

| 3 5 2 6 | 1 - | 3 2 1 2 | 3 2 5 3 | 2 3 2 6 | 1 - ‖

88 1=D 4/4 苏北民歌《农村曲》
 曾 小 峰 记谱

| 5 1 6 5 3 - | 3 5 1 2 3 - | 3 3 5 6 6 5 6 5 3 2 |

| 5 5 3 2 3 2 1 6 - | 1 1 3 2 - | 5 5 3 2 3 2 1 6 - ‖

89 1=E 2/4 河北民歌《大鼓平书调》
 张 鲁 记谱

‖: 3 1 6 5 | 3 1 6 5 | 3 5 2 6 | 1 - :‖ 5 3 3 2 |

| 3 5 1 | 5 3 3 5 | ⁵3 0 0 | 3 1 6 5 | 3 1 6 5 |

| 3 5 2 6 | 1 - | 5 3 3. 2 | 3 5 1 | 5 3 3 5 |

| ⁵3 0 0 | 3 1 6 5 | 3 1 6 5 | 3 5 2 6 | 1 - ‖

90 1=♭A 2/4 捷克民歌《起来》

| 0 5 6 7 | 1 1 | 3 3 2 1 | 2 2 | 0 5 7 1 |

| 2 2 | 2 2 5 4 | 3 0 | 0 5 6 7 | 1 1 |

| 3 3 2 1 | 7 6 | 0 4 3 2 | 5 5 | 5. 5 3 2 | 1 0 ‖

简谱视唱练习（91-94）：

91. 1=B 2/4　　贵州花灯《好朵茨藜花》中板

92. 1=♭D 2/4　　法国民歌《布谷鸟》

93. 1=♭A 4/4　　东蒙民歌《四海》中慢板

94. 1=♭A 2/4　　苏北民歌《六杯茶》　胡士平记谱



95 1=G 2/4　　　　　　　　　云南民歌《阳雀蛋》

96 1=B 4/4　　　　　　　　　哈萨克族民歌《黎明之歌》
　　　　　　　　　　　　　　　　洛　　宾 记谱

97 1=♭B 2/4　　　　　　　　贵州彝族民歌《做个乖娃娃》
小快板　　　　　　　　　　　　胡　家　勋 记谱

98 1=♭B 2/4　　　　　　　　贵州彝族民歌《喜鹊钻篱笆洞》
中速稍快　　　　　　　　　　　张中笑、胡家勋 记谱

第二部分 视唱与练耳 第二单元 简谱视唱练习

这是一页简谱视唱练习，包含四首乐曲：

99 1=♭B 2/4　　　贵州彝族民歌《老虎过》
中速　　　　　　　　胡家勋 记谱

100 1=B 2/4　　　斯洛伐克西部民歌《请你们等待吧，好姑娘》
快板

101 1=F 4/4　　　云南民歌《红河波浪》

102 1=♭D 2/4　　　斯洛伐克北部民歌《当我经过你的家门》
节奏自由

103 1=G 2/4 民间舞蹈音乐《老太框》
赵 奎 英 记谱

慢板

| $\underline{6\ 1}$ $\underline{6\ 1}$ | $\underline{6\ \underline{65}}$ 3 | $\underline{6\ 1}$ $\underline{6\ 1}$ | $\underline{6\ \underline{65}}$ 3 | $\underline{6}$ $\underline{65}$ $\underline{323}$ |

| $\underline{0\ 5}$ $\underline{3\ 2}$ | $\underline{5\ 7}$ $\underline{6}$ | $\underline{2\ 2}$ $\underline{2\ 2}$ | $\underline{2\ 5}$ 6 | $\underline{2\ 2}$ $\underline{2\ 2}$ |

| $\underline{2\ 5}$ 6 | $\underline{3\ 3}$ 5 | $\underline{321}$ 2 | $\underline{3\ 3}$ 5 | $\underline{321}$ 2 ‖

104 1=C 4/4 瑞典民歌《骑电马》

| 5 5 5 i | $\underline{33}$ $\underline{33}$ 5 — | $\underline{33}$ $\underline{33}$ 5 5 | $\underline{55}$ $\underline{55}$ i i |

| 3 3 5 5 | $\underline{13}$ $\underline{33}$ 5 — | 6 6 7 7 | i i i 0 |

| 5 5 5 0 | $\underline{66}$ 6 6 0 | $\underline{77}$ $\underline{77}$ $\underline{75}$ $\underline{67}$ | $\underline{i·\ i}$ $\underline{i·\ i}$ 0 ‖

105 1=G 2/4 四川民歌《数蛤蟆》
古 承 铄 记谱

| $\underline{5\ 3}$ $\underline{5\ 3}$ | $\underline{5\ 1}$ 2 | $\underline{5\ 3}$ $\underline{5\ 3}$ | $\underline{5\ 1}$ 2 | $\underline{5\ 3}$ $\underline{5\ 3}$ |

| $\underline{1\ 2}$ $\underline{3\ 2·\ 1}$ | $\underline{6161}$ 2 | $\underline{1\ \underline{16}}$ 5 | $\underline{6161}$ 2 | $\underline{1\ \underline{16}}$ 5 |

| $\underline{3523}$ 5 | $\underline{3\ 1}$ 2 | $\underline{3523}$ 5 | $\underline{3\ 1}$ 2 ‖

106 1=F 3/4 俄罗斯民歌《刚刚我去花园》

从容、婉转地

| $\underline{6\ 6}$ | 4 3 $\underline{4\ 2}$ | 1 $\underline{3\ \underline{17}\ 6}$ | 2 1 7 | 6 — $\underline{6\ 6}$ |

| 2 3 $\underline{4\ 2}$ | 1 $\underline{3\ \underline{17}\ 6}$ | 4 3 2 | 6 — $\underline{6\ 5}$ |

| 3 5 $\underline{4\ 5}$ | 3 — $\underline{3\ 4}$ | 5 6 $\underline{6\ 5}$ | 4 — $\underline{4\ 5}$ |

| 6 7 $\underline{7\ 6}$ | 3· $\underline{1\ \underline{7\ 6}}$ | 4 3 2 | 6 — ‖

107 1=E 2/4 　　　　　　　　　　　　　　河北民歌《绣兜儿》
　　　　　　　　　　　　　　　　　　　　　邓　晓　晴 记谱

6 6i 3 5 | i. 65 | 6 6i 3 32 | 1　 1 |

6 6i 3 5 | i. 65 | 6 6i 3 32 | 1　 1 |

2 23 5 | 32 1 | 2 23 2 1̣6̣ | 5̣ － ‖

108 1=D 2/4 　　　　　　　　　　　　　　苏北民歌《拜愿》
　　　　　　　　　　　　　　　　　　　丁　翔、程茹辛 记谱

3. 5 6 i | i2 i6 5 | 5 6i 6532 | 1　 2 35 |

1 v 3. 5 | 6 － | i 3. 6 | 5. 32 |

2. 35 | 6i65 3 | 2. 1̣6̣ | 1 － ‖

109 1=C 2/4 　　　　　　　　　　　　　　印度尼西亚儿童歌曲《我的小花园》

05 | 55 35 | i | 05 | 35 43 | 2 | 04 | 4 | 24 |

7 06 | 56 54 | 3 | 05 | 5 | 35 | i | 05 |

35 43 | 2 | 04 | 4 | 24 | 7 | 06 | 55 67 | i ‖

110 1=D 3/4 　　　　　　　　　　　　　　贵州仡佬族《诓娃娃歌》

中速稍慢

2̇6i 5　　5 | 66i 5　　5 | 65i 5　　5 |

i576 5　　5 | 2̇65 6̇̄ 5　　5 | 56i 5　　5 ‖

111 1=♭E 2/4 　　　　　　　　　　　　云南彝族民歌《月亮》

5　3̲5̲ | 1̇ - | 5　3̲5̲ | 1̇ - | 2̲1̲ 5̣ |
1 - | 2̲1̲ 5̣ | 1 - | 5　3̲5̲ | 1̇ - |
5　3̲5̲ | 1 - | 2̲1̲ 5̣ | 1 - | 2̲1̲ 5̣ | 1 - ‖

112 1=D 2/4 3/4 　　　　　　　　　甘肃民歌《一棵松柏一树花》
中板

6̲ 1̲̇　6̇ 5 | 6̲ 1̲̇ 6̇ - | 6̲ 1̲̇　6̇ 3 | 5̲ 3̲ 2 - |
5　6 | 6̲ 5̲　3̲ 5̲ | 3　1̲ 6̣̲ | 6　6 - :‖

113 1=C 2/4 　　　　　　　　　　　湖南民歌《摇大妹子捡柴烧》
稍慢　　　　　　　　　　　　　　　　　熊　式　湘 记谱

1̲̇ 6̲ 1̲̇ 3̇ | 1̲̇ 6̲ 1̲̇ 3̇ | 6̲ 6̲ 1̲̇ 6̲ | 1̲̇ 6̲ 1̲̇ 3̇ ∨ | 3̲̇ 6̲ 1̲̇ 3̲̇ 1̲̇ |
6 - | 1̲̇ 6̲ 1̲̇ 6̲ 1̲̇ 3̇ - | 1̲̇ 6̲ 1̲̇ 3̇ | 1̲̇ 6̲ 1̲̇ 3̇ ‖

114 1=F 2/4 　　　　　　　　　　　德国儿童歌曲《我的小马》

1　3 | 5　× | 5̲ 4̲ 3̲ 2̲ | 1　0 | 2̲ 2̲ 7̣̲ 5̣̲ | 5̲ 5̲ 3̲ 1̲ |
2̲ 2̲ 7̣̲ 5̣̲ | 5̲ 5̲ 3̲ 1̲ | 1̲ 2̲ 3̲ 4̲ | 5　× | 5̲ 4̲ 3̲ 2̲ | 1　0 ‖

115 1=D 2/4 　　　　　　　　　河南民歌《毛主席是咱的引路人》
稍快　热烈地　　　　　　　　　　　　潘　雁　卿 记谱

6.̲ 5̲ 3 | 6.̲ 5̲ 3 | 3̲ 6̲　3̲ 5̲ - | 3.̲ 5̲ 6̲ 1̲̇ | 5̲ 3̲ 2 |
2.̲ 3̲ 2̲ 6̣̲ | 1 - | 3.̲ 2̲ 1̲ 2̲ | 3̲ 2̲ 3̲ 3̲ | 2.̲ 3̲ 2̲ 6̣̲ | 1 - ‖

第二部分 视唱与练耳 第二单元 简谱视唱练习

116 1=A 2/4

河北民歌《探亲家》
严金萱 记谱

117 1=B 2/4

河北民歌《斗纸牌》
刘 行 记谱

118 1=F 2/4

黑龙江民歌《渔歌》

119 1=D 2/4

加拿大歌曲《晒稻草》

120 1=A 3/4　　　　　　　　　　　　　　　　　　　　　山东民歌《沂蒙山好风光》

2　5　3̲2̲ | 3　5̲3̲　2̲1̲ | 2 - - | 2　5　2 |

3̲5̲　3̲2̲　1̲6̲ | 1 - - | 1　3　2̲3̲ | 5̲　7̲　6̲5̲ |

6 - - | 1．　2̲7̲6̲ | 5̲3̲　5 - | 5̲　0　0 ‖

121 1=C 2/4　　　　　　　　　　　　　　　　　　　　　苏北民歌《馒头调》
　　　　　　　　　　　　　　　　　　　　　　　　　　　　　　曾　小　峰 记谱

1̂̇　3　5 | 1̇　3̲2̲　1̇ | 1̇　3　2̲1̲6̲1̲ | 5 - | 2̇　1̲1̲̇　2̇　1̲1̲̇ | 3̲5̲6̲1̲̇　5 |

5̲　1̇　3 | 5̲3̲　1 | 3̲5̲　3̲2̲3̲　3̲5̲　5 | 5̲　1̇　3 | 5̲3̲　1 ‖

122 1=♭B 2/4　　　　　　　　　　　　　　　　　　　　陕西民歌《绣金匾》

2̇　1̲6̲　2̇　5̲3̲ | 2̇　3̲2̲1̲　6 | 2̇　3̲5̲　3̲2̲1̲ | 6̲5̲4̲2̲　5 | 6̲2̲5̲6̲　2．　1̇ | 6̲1̲6̲5̲　4．　5 |

6̲6̲6̲1̲̇　6̲5̲4̲3̲ | 2．　5̲2̲ | (6̲2̲5̲6̲　2．　1̇ | 6̲1̲6̲5̲　4．　5 | 6̲6̲6̲1̲̇　6̲5̲4̲3̲ | 2．　5̲2̲) ‖

123 1=G 2/4　　　　　　　　　　　　　　　　　　　　　山西民歌《哥哥带上我》

5̲5̲6̲³　5̲4̲3̲³ | 2̲2̲5̲³　2 | 5̲1̲2̲³　1̲7̲6̲³ | 5̲　6̲3̲　5̲ |

5̲1̲2̲³　1̲7̲6̲³ | 5̲5̲5̲³　4̲3̲2̲³ | 2̲5̲5̲1̲　2̲1̲7̲6̲ | 5̲　6̲3̲　5̲ ‖

124 1=E 4/4　　　　　　　　　　　　　　　　　　　云南藏族民歌《阿基冲拉》
跳跃、愉快地　　　　　　　　　　　　　　　　　　　　　　　　禾　　　　雨 记谱

5　3̲5̲　6．　1̲ | 6　5̲6̲　2 - | 2　5̲6̲　6　5 | 3　5̲3̲　3 - |

5　2　2　1̲5̲ | 6̲ -　2　5̲6̲ | 5　2　2　1̲5̲ | 6̲ -　6̲ - :‖

第二部分 视唱与练耳 第二单元 简谱视唱练习

125 1=B 2/4　　　　　　　云南民间歌曲《山歌》
　　　　　　　　　　　　龙　　吟 记谱

126 1=F 4/4 ♩=90　　　　壮族民歌《全靠勤做活》
　　　　　　　　　　　　韦　　苇 记谱

127 1=♭D 6/8　　　　　　俄罗斯民歌《纺织姑娘》

128 1=♭B 2/4　　　　　　河北民歌《探清水河》
　　　　　　　　　　　　关　立　人 记谱

129 1=F 2/4　　　　　　　云南花灯《郎过街》
　　　　　　　　　　　　陈　　凡 记谱

130 1=♭E 3/4　　　　　　　　　　　　　　　　　勃拉姆斯《摇篮曲》

Andante 行板

3 3 | 5. 3 3 | 5 - 3 5 | 1 7. 6 | 6 5ⱽ 2 3 | 4 2 2 3 |

4 - ⱽ 2 4 | 7 6 5 7 | 1 - ⱽ 1 1 | 1 - 6 4 | 5 - ⱽ 3 1 | 4 5 6 |

⁵⁄₃ - ⱽ 1 1 | 1 - 6 4 | 5 - ⱽ 3 1 | 4 3 2 | 1 - ‖

131 1=E 2/4　　　　　　　　　　　　　　　　　赫哲族民歌《赫哲族人人心里甜》

稍快 欢乐地

(1. 1 6 5 | 3 5 1 | 1 6 1 6 5 | 3 6 5) | 5 3 5 3 2 | 1 3 5 |

5 3 5 3 2 | 1 6 5 | 1. 1 6 5 | 3 5 1 | 1 6 1 6 5 | 3 6 5 :‖

132 1=A 3/8 ♩=100　　　　　　　　　　　　　壮族民歌《春花遍地开》
　　　　　　　　　　　　　　　　　　　　　　　　詹景森 杨仁义 记谱

1 | 2 2 | 2 6 5 | 1 2 6 | 5 5 5 |

1 | 2 2 6 1 2 | 6 5. ⱽ 5 | 1 5 1 6 | 6 5 | 5. ‖

133 1=A 2/4　　　　　　　　　　　　　　　　　山西民歌《咱村好地方》

2 2 3 5 3 2 | 1. 3 2 | 2 2 2 3 1 6 | 5. 6 5 | 2 1 2 | 0 2 |

|1. 2.　　　　　　　　　|3.
3 5 7 6 5. 6 | 1 6 1 2 6 5 3 | 2 - :‖ 1 6 1 2 6 5 3 | 2 - ‖

134 1=♭A 4/4　　　　　　　　　　　　　　　　云南民间歌曲《彝族山歌》
　　　　　　　　　　　　　　　　　　　　　　　　黄 庆 和 记谱

中板

1 3 1 2 6. | 1 3 5 6 5 - | 1 3 1. 6 5 6. |

1 3 1 2 1 6 - | 6 1 2 3 1 5 6. | 1 3 1 6 6 1 2. |

这是一份简谱视唱练习页面，包含五首曲目。

135 1=G 4/4 3/4 安徽民歌《茶山对唱》

136 1=♭B 2/4 孙继斌《孔雀孔雀真美丽》
稍快 天真活泼的傣族民歌风

137 1=♭B 4/4 云南民间歌曲《山歌》 黄 庆 和 记谱
中板 辽阔地

138 1=♭E 2/4 云南花灯《送郎调》

139 1=♭E 2/4 罗马尼亚民歌《多么美丽，我的国家》

140　1=C 4/4

湖南民歌《浏阳调》

$$6\ 6\ \ \underline{6\dot{1}}\ \underline{3\cdot 5}\ 3\ |\ \underline{\dot{1}\dot{3}}\ \underline{5\ 6}\ \underline{\dot{1}\dot{3}}\ \underline{\overset{6}{\dot{3}}0}\ |\ \underline{\dot{3}\dot{1}}\ \underline{\dot{3}\dot{1}}\ \underline{6\ 6}\ \underline{\overset{3}{6}0}\ |\ \underline{6\ \dot{3}}\ \underline{\dot{1}\ 7}\ \underline{6\ 6}\ \underline{\overset{3}{6}0}\ |$$

$$6\ 6\ \ \underline{6\dot{1}}\ \underline{3\cdot 5}\ 3\ |\ \underline{6\cdot 6}\ \underline{6\ 3}\ \underline{6\dot{1}}\ \underline{\overset{3}{6}0}\ |\ \underline{3\ 3}\ \underline{6\overset{6}{\dot{1}}}\cdot\ 6\ |\ \underline{6\cdot \dot{1}}\ \underline{6\ 5}\ 3\ 0\ \|$$

141　1=♭E 2/4

云南花灯《绣香袋》
岳　传　蓉　记谱

欢快地

$$\underline{\dot{1}\ 6}\ \underline{5\ \dot{1}\overset{\frown}{6\ 5}}\ |\ \underline{6\ 6\ 6\ 3}\ \underline{5\cdot 6}\ |\ \underline{3\ 2\ 3\ 1}\ 2\ |\ \underline{5\ 5\ 5\ 6}\ \underline{5\cdot 6}\ |\ \underline{3\ 2\ 3\ 1}\ 2\ |$$

$$5\ \dot{1}\ \ \underline{6\ 5\ 5\ 3}\ |\ \underline{2\ 2\ 1\ 6}\ \underline{5\cdot}\ |\ \underline{3\ 3\ 3\ 1}\ \underline{2\cdot\ 1}\ |\ \underline{6\ 5\ 1\ 6}\ 5\ \|$$

142　1=♭C 3/4　♩=90

福建民歌《迎新年唱新事》

$$\underline{5\ 5}\ \underline{\overset{\frown}{6\ 2}}\ 2\ |\ \underline{6\ 5}\ 6\ -\ |\ \underline{3\ 5}\ \underline{\overset{\frown}{6\ \dot{1}}}\ \dot{1}\ |\ \underline{\dot{1}\ 5}\ 6\ -\ |$$

$$\underline{5\ 5}\ \underline{\overset{\frown}{6\ 5}}\ 6\ |\ \underline{\dot{1}\ \dot{1}}\ \dot{2}\ -\ |\ \underline{6\ 5}\ \underline{\overset{\frown}{\dot{1}\ 2}}\ 2\ |\ \underline{5\ 7}\ 6\ -\ \|$$

143　1=C 2/4

民间舞蹈音乐
赵 奎 英 记谱

$$\dot{1}\ 6\ |\ 2\ \dot{1}\ |\ \underline{\dot{1}\ 6}\ 5\ |\ \underline{4\cdot\ 3}\ \underline{2\ 6}\ |\ \underline{6\ 3}\ 5\ |\ \dot{1}\ 6\ |\ 2\ |$$

$$\underline{\dot{1}\ 6}\ 5\ |\ \underline{4\cdot\ 3}\ \underline{2\ 6}\ |\ \underline{6\ 3}\ 5\ |\ \underline{\dot{1}\cdot 6}\ 5\ |\ \underline{3\ 6}\ 5\ |\ \underline{\dot{1}\cdot 6}\ 5\ |$$

$$\underline{3\cdot 6}\ \underline{5\ 6}\ |\ \underline{6\ 3}\ \underline{5\ 6}\ |\ \underline{6\ 3}\ \underline{5\ 6}\ |\ \underline{5\cdot 6}\ \underline{5\ 6}\ |\ 5\ -\ |\ 5\ -\ \|$$

144　1=A 2/4

贵州民间歌曲《桃子开花桃子红》

$$\underline{\overset{6}{2}\ 1}\ \underline{2\ \overset{\frown}{12}}\ |\ \overset{1}{2}\ -\ \overset{3}{\ }\ |\ \underline{2\ 1}\ \underline{1\ 5\ 5}\ |\ 5\cdot\ |\ 0\overset{\vee}{\ }\ |\ \underline{\overset{6}{2}\ 2}\ \underline{2\ 6}\ |$$

$$1\ -\ |\ \underline{4\ 6}\ \underline{6\ 4}\ |\ 5\ -\overset{\vee}{\ }\ |\ \underline{\overset{6}{2}\ 1}\ \underline{2\ \overset{\frown}{12}}\ |\ \overset{1}{2}\ -\ \overset{3}{\ }\ |$$

$$\underline{2\ 1}\ \underline{1\ 5\ 5}\ |\ 5\cdot\ |\ 0\overset{\vee}{\ }\ |\ \underline{6\ 6}\ \underline{2\ 6}\ |\ \overset{1}{5}\ -\ |\ \underline{4\ 6}\ \underline{5\ 4\ 4}\ |\ 5\ -\ \|$$

第二部分 视唱与练耳 第二单元 简谱视唱练习

145 1=G 2/4

苏北民歌《花船调》
吴　　刚 记谱

146 1=E 4/4

河北民歌《好八路》

147 1=E 3/8

山西民歌《从前晌瞭至后半晌》

148 1=B 2/4

波兰民歌《单身汉》

缓慢地

149 1=♭E 2/4

河北民歌《妈妈好糊涂》
芦　　萧 记谱

150 1=B 2/4 河北民歌《站岗放哨歌》
万　德　玉 记谱

$\dot1$ $\dot1$ $\dot1$ 3 | 5. 6 | $\dot1$ $\dot3$ $\dot2$ | $\dot1$ - | $\dot1$ 2 3 5 | $\dot2$ 3 $\dot2$ $\dot1$ |

6 5 3 2͡3 | 5 - | $\dot2$ 2͡3 $\dot1$ $\dot1$ | $\dot2$ 2͡3 $\dot1$ $\dot1$ | 3 5 6 $\dot1$ |

5 - | $\dot1$ 6 5 $\dot1$ | 6 5 5 3 | 2 5 3 2 | 1 - ‖

151 1=A 2/4 贵州彝族民歌《共产党的恩情》
徐　开龙　明洪 记谱

中速稍快

5 5̲3̲ 2 | 5 5̲3̲ 2 | 3 3 2 1 | 1̲2̲3̲ 2͡ | 2 - | 5̲ 5̲ 2̲ | 5̲ 5̲ 6̲ |

5̲ 6̲1̲ 6̲ 5̲ | #̲4̲ 5̲ - | 5̲ 5̲ 2̲ | 5̲ 5̲ 6̲ | 2 2̲1̲ 6̲ 1̲ | 2 3̲2̲3̲5̲͡ | 2 - ‖

152 1=♭E 6/8 藏族舞曲《公公》
彦　克 记谱

优美、抒情地

6 $\dot1$̲ 5̲ 2̲ 3̲ | 5.͡ 5. | $\dot1$̲ 6 $\dot1$̲ $\dot1$̲6̲͡ $\dot1$ | 6̲7̲ 6 5̲3̲͡ 5 |

2 3̲1̲6̲5̲6̲ | 1. 1. | 3 6̲ 5̲6̲͡3̲5̲ | 2 3̲1̲6̲5̲6̲ | 1. 1⤻ 0 ‖

153 1=♭B 2/4 河北民歌《军民团结一条心》

$\dot1$ 6̲ $\dot1$̲ | 5 - | 3̲ 5̲ 2̲ 3̲ | 5 - | $\dot1$. 3̲ | $\dot2$ 3̲ $\dot2$̲ $\dot1$̲ |

$\dot1$ 3̲ 6̲ | 5 - | $\dot1$ 6⤻ | $\dot1$ 3⤻ | 5 3 |

5̲ 6̲ 5̲ 3̲ | 2̲ 1̲ 2̲ 3̲ | 5 $\dot1$ | 5̲ 1̲ 3̲ 2̲ | 1 - ‖



159 1=♭E 2/4　　　　　　　　　　　　　　　　　　　藏族民歌《塞那钦布》
中速　　　　　　　　　　　　　　　　　　　　　　　　蒋学谱、程　途 记谱

1　2̲3̲6̲³ | 5　- | 5　- | 5̲6̲　1̇ | 6̲5̲　2̲3̲6̲ | 5̲3̲　2̲6̲̣ | 1　- |

1̣　- | 1̲1̲　2̲3̲5̲ | 6　5̲2̲3̲ | 6̲1̲̇　5̲0̲ | 5̲2̲3̲2̲̲0̲ | 1̲5̲̣6̲1̲ | 1.　0 ‖

160 1=G 2/4　　　　　　　　　　　　　　　　　　　苏北民歌《拾草号子》
　　　　　　　　　　　　　　　　　　　　　　　　　　孙　达　林 记谱

2　　2 | 2　1̲̣6̲1̲³ | 2　- | 5　5̲3̲ | 2　1̲̣6̲1̲³ |

2　- | 2　2̲3̲ | 5　6̲5̲6̲³ | 6　5̲3̲5̲³ | 3　2̲1̲2̲³ |

6̣　- | 6̲̣6̲̣　6̲̣ | 6̲̣　0 | 1　2 | 6̲̣5̲̣.　5̣ | 5̣　0 ‖

第三单元 五线谱视唱练习

第一节 C大调视唱五线谱（1=C）

一、单声部视唱练习

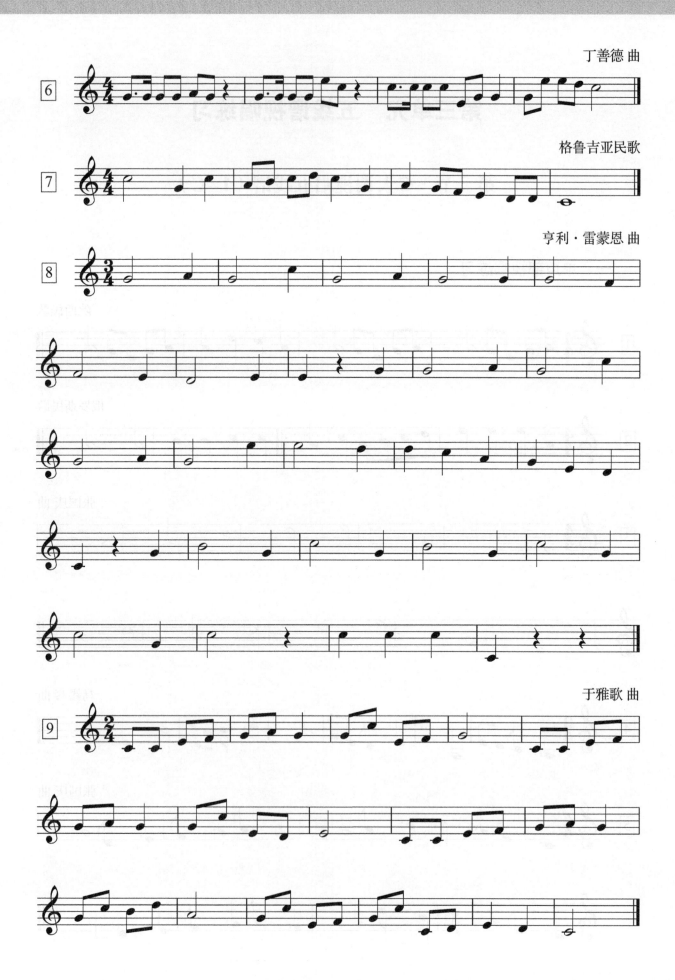

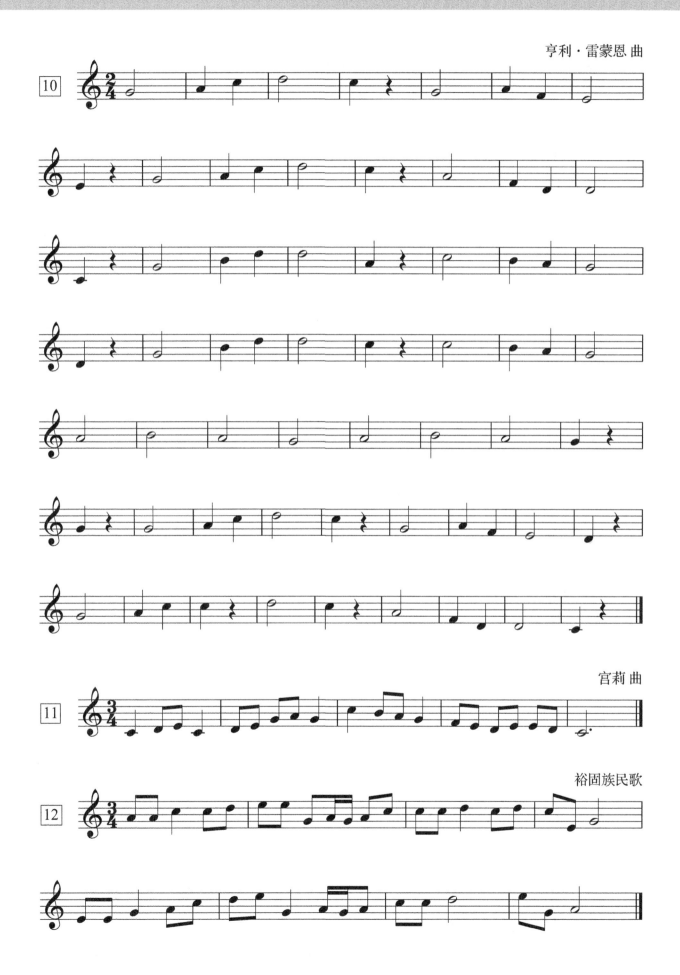

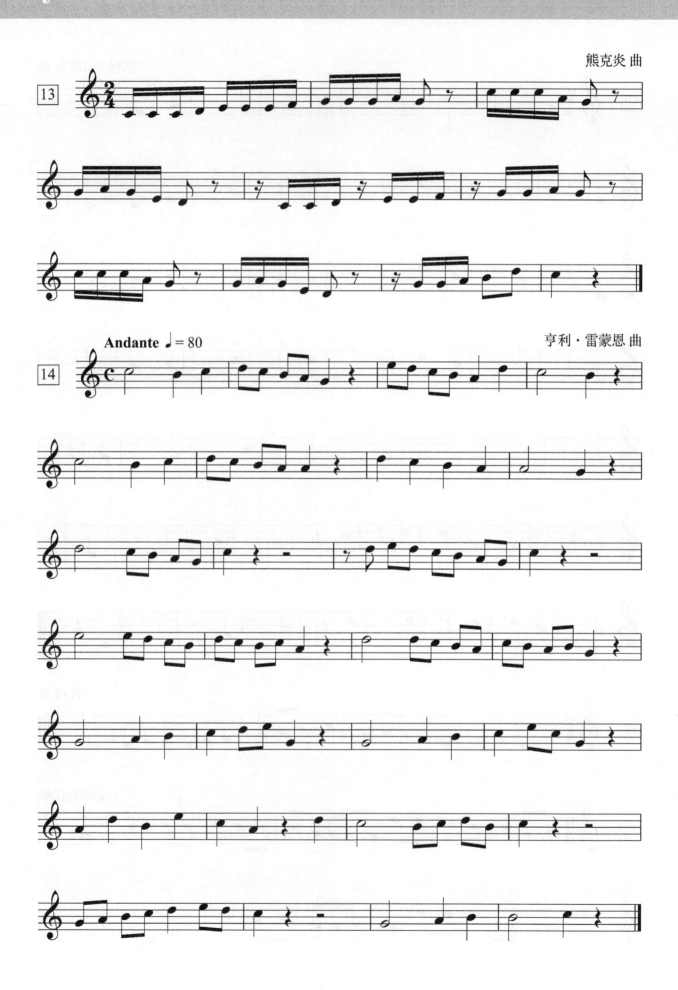

熊克炎 曲

13

亨利·雷蒙恩 曲

Andante ♩=80

14

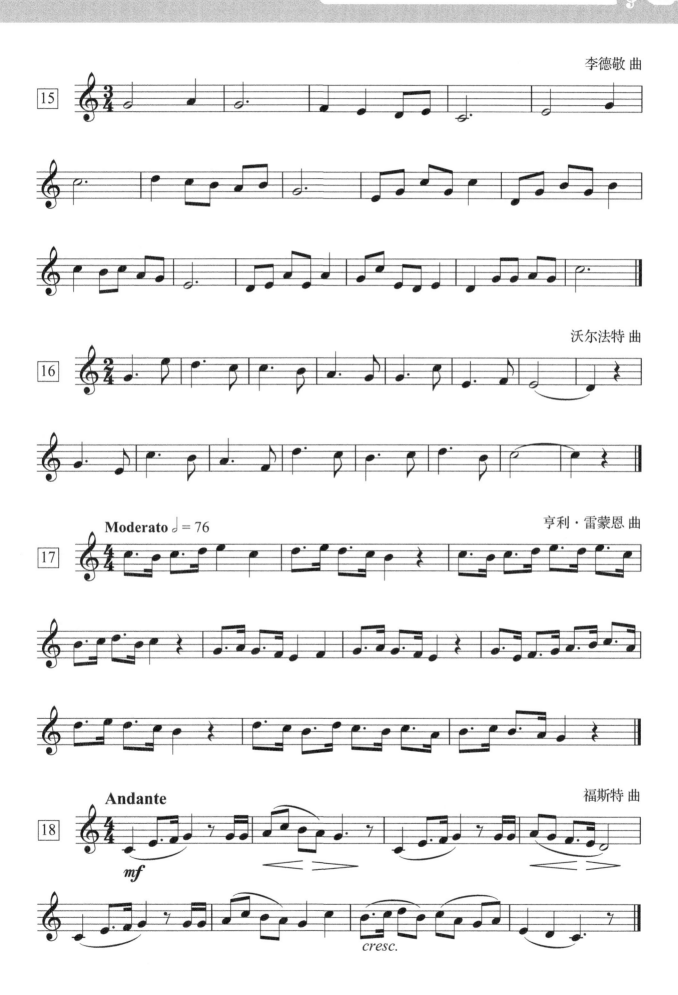

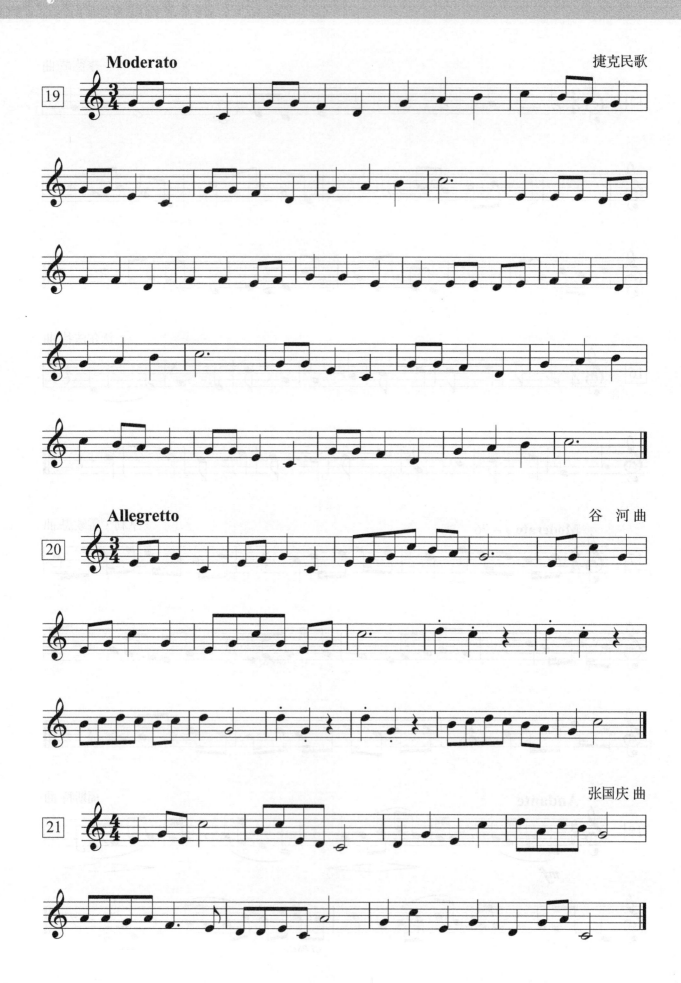

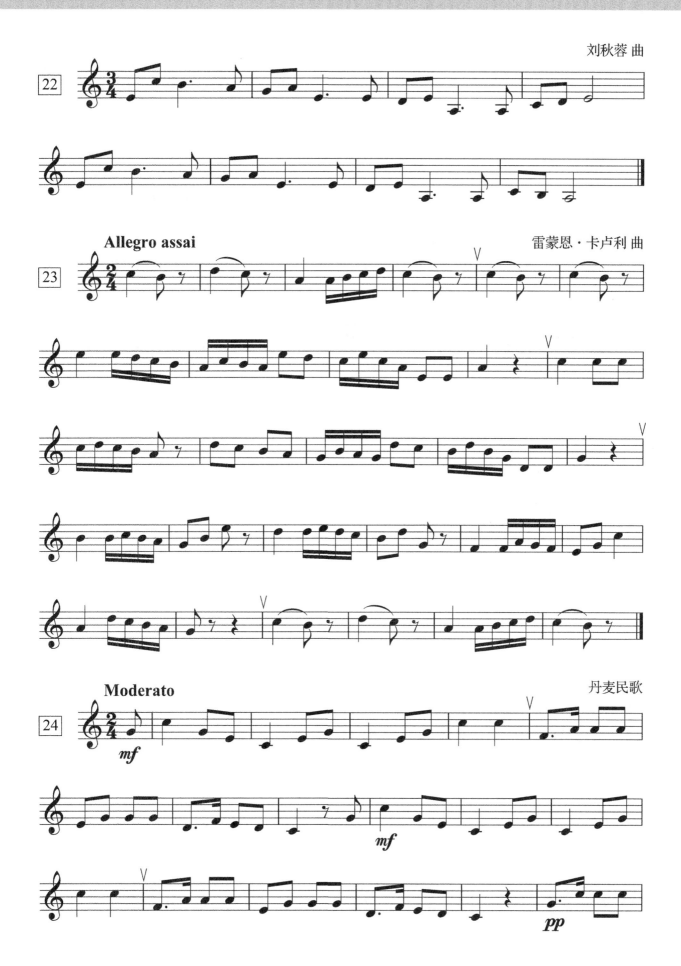

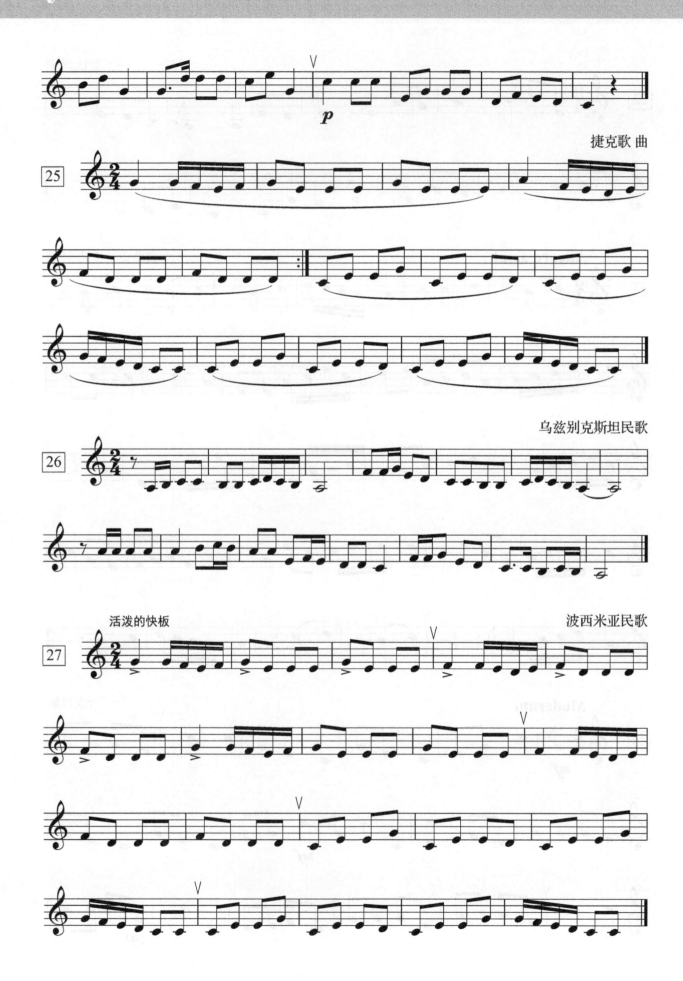

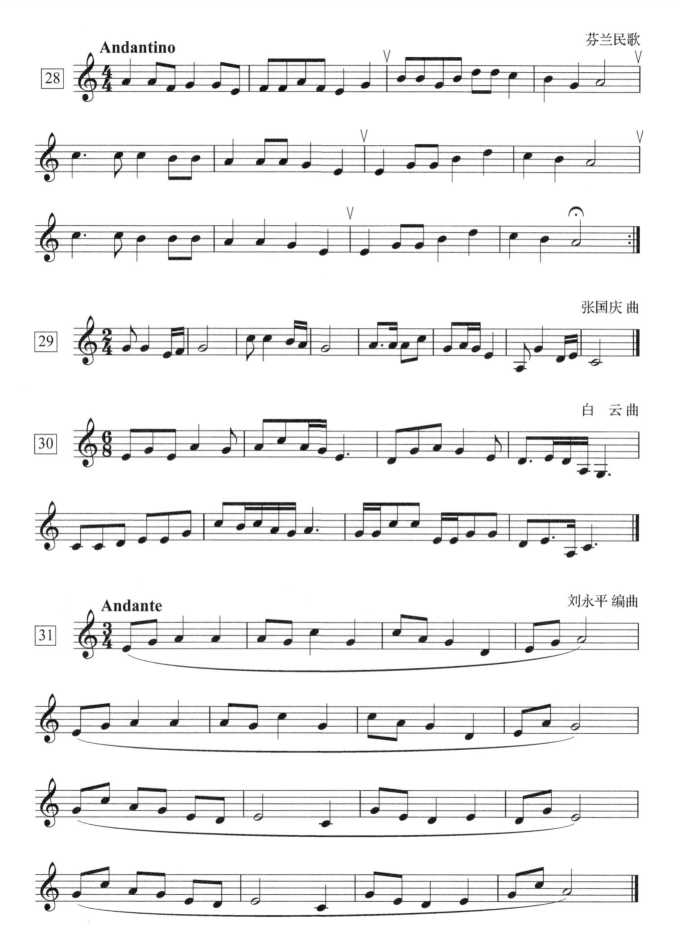

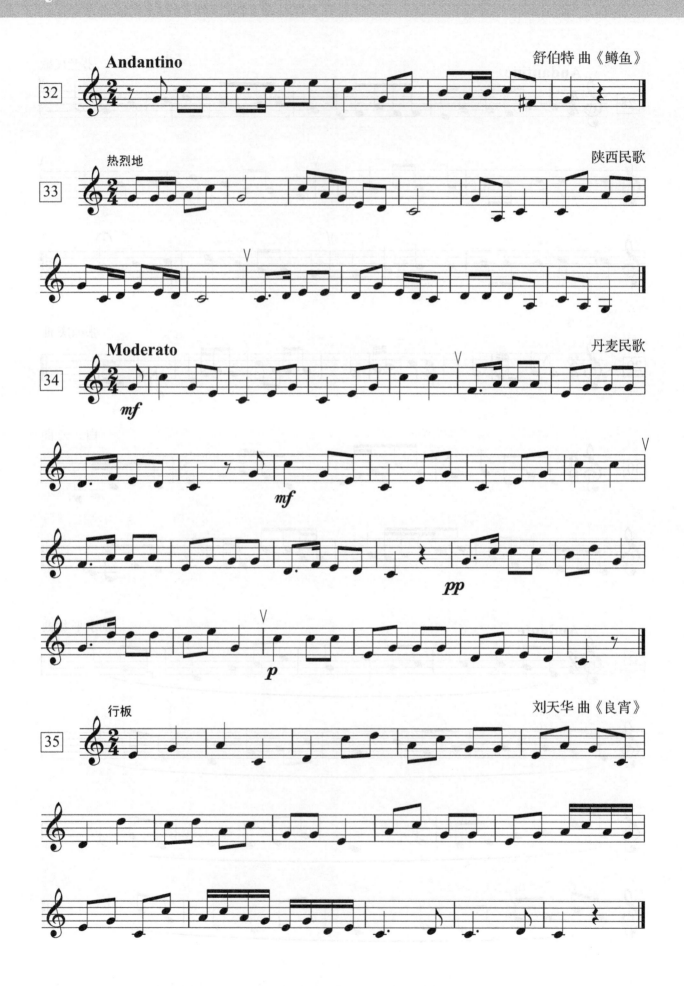

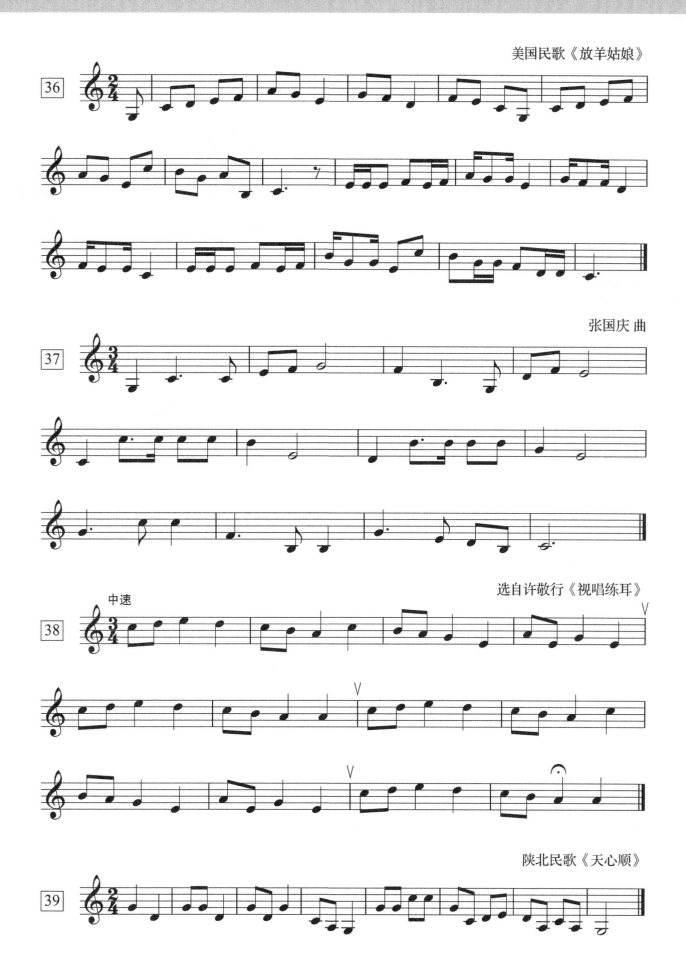

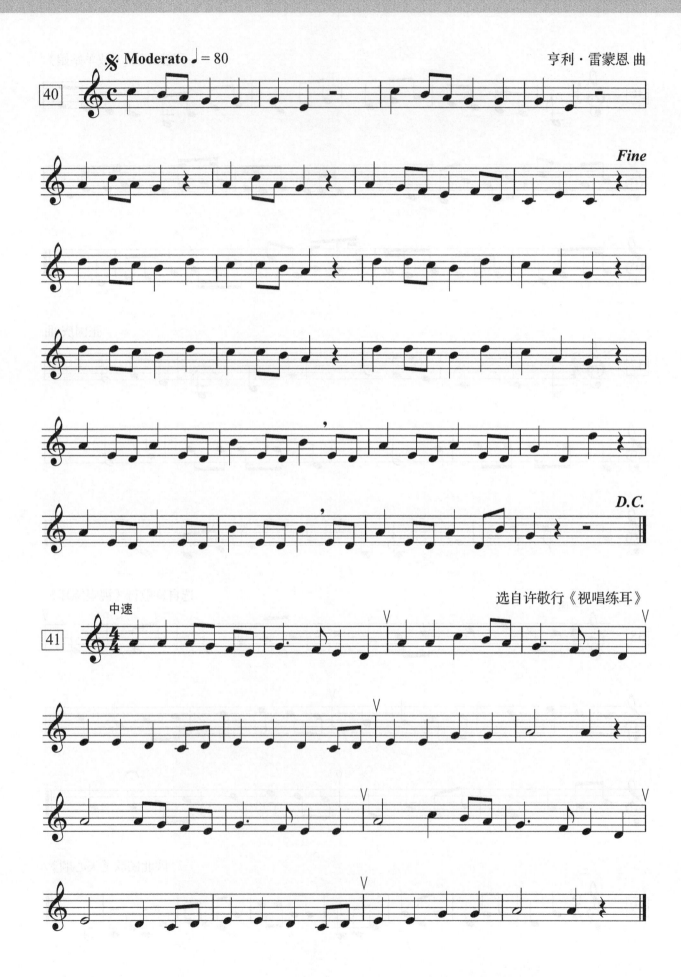

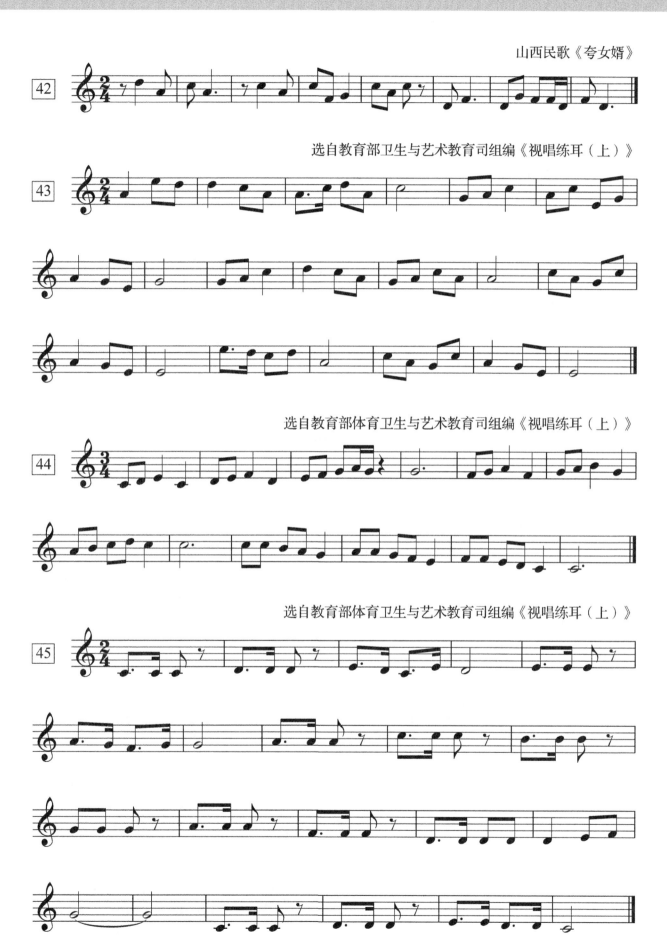

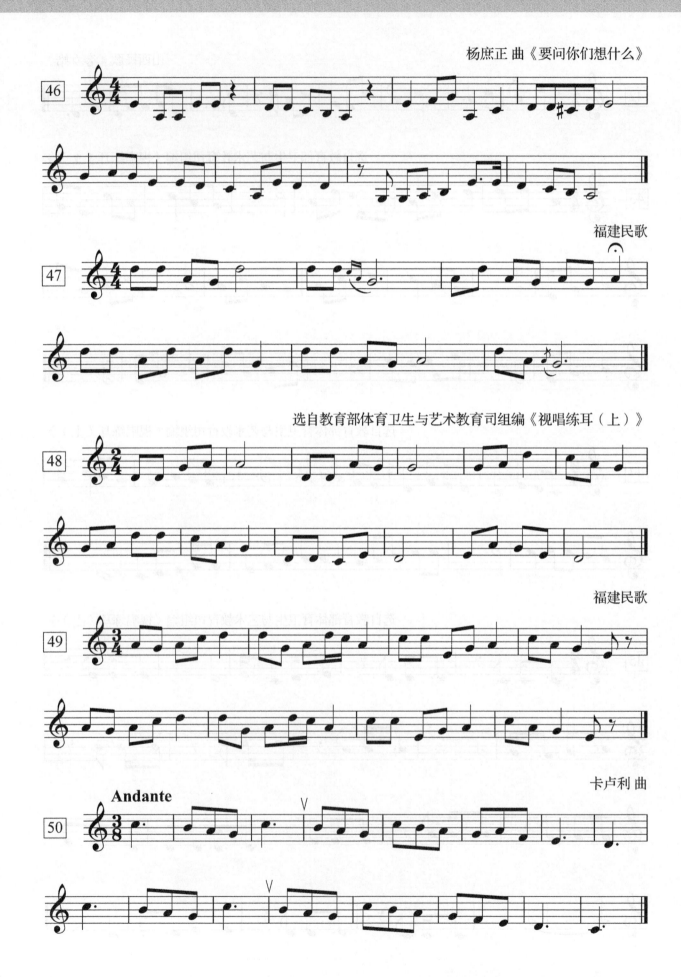

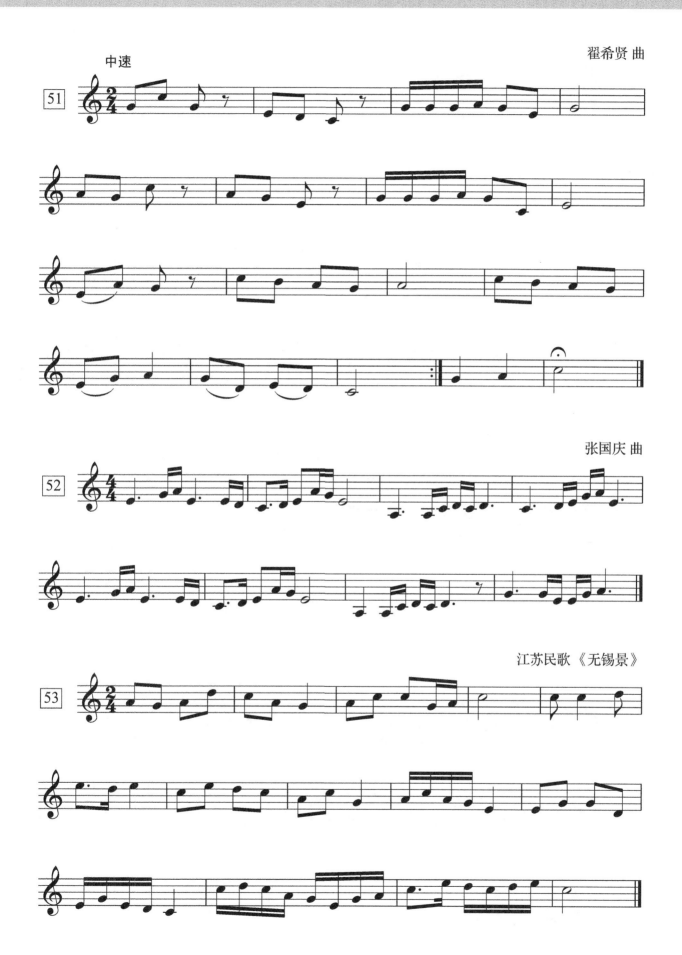

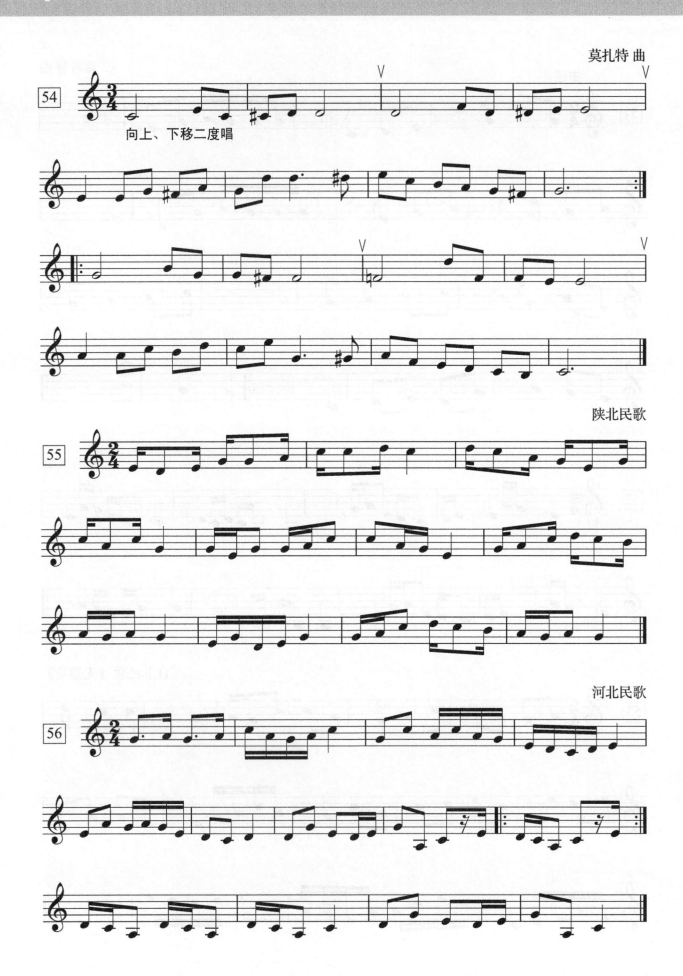

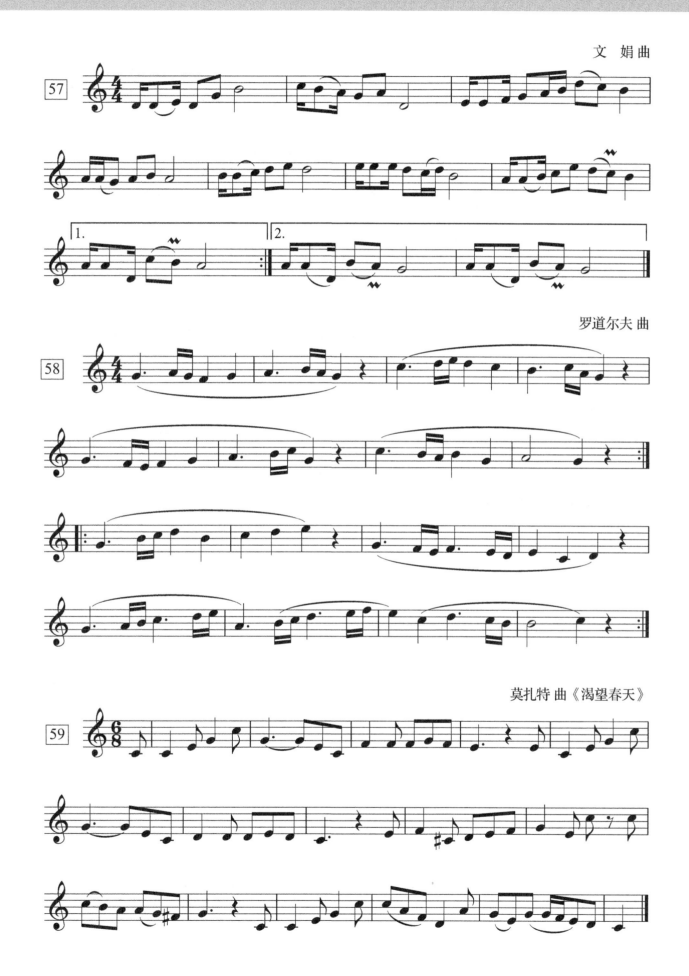

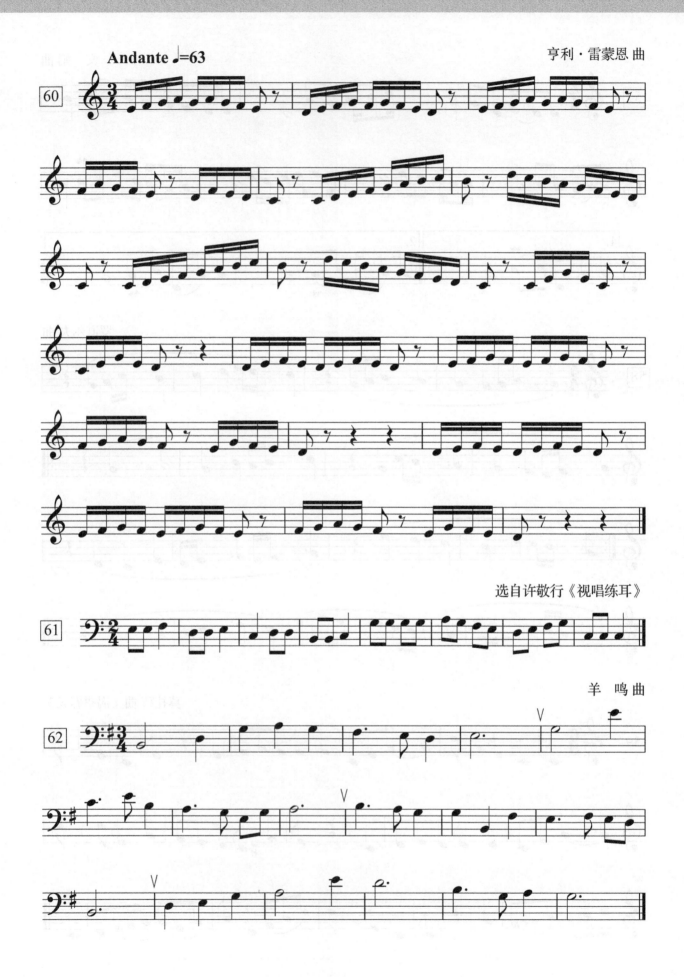

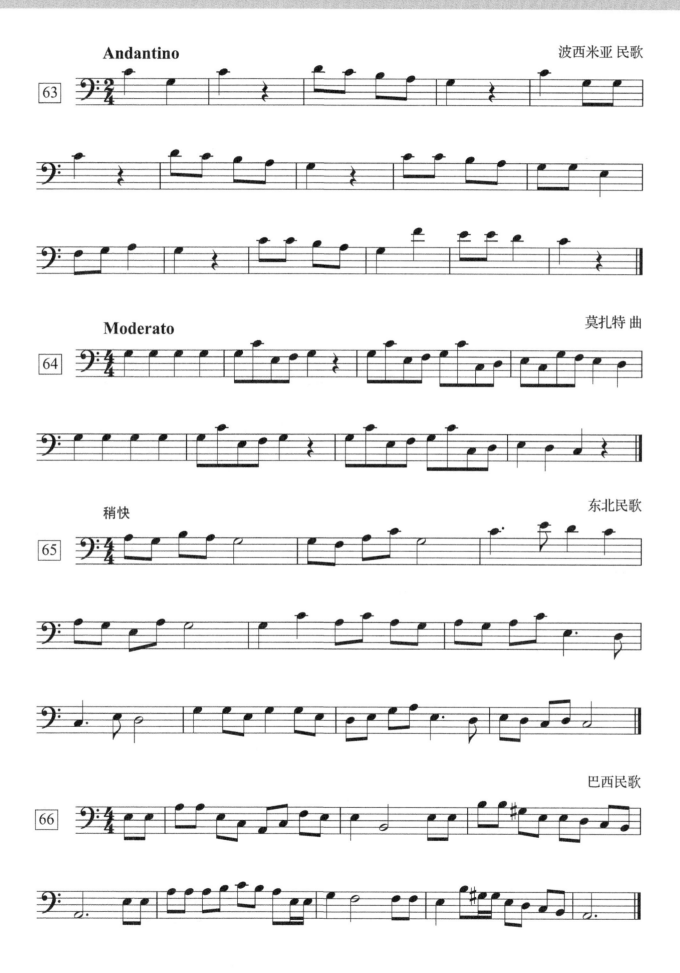

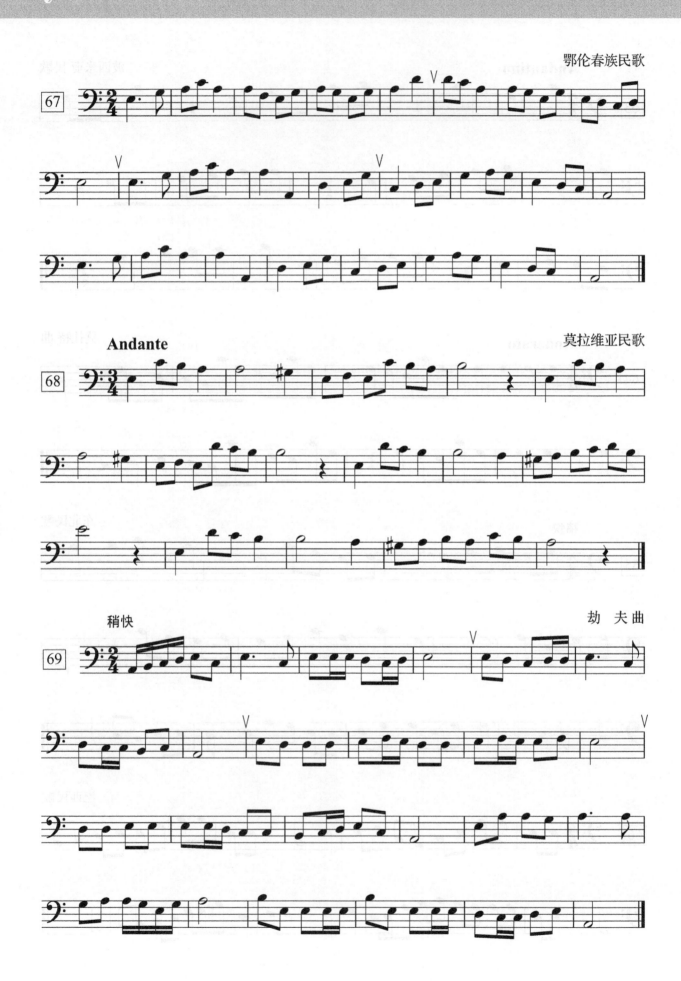

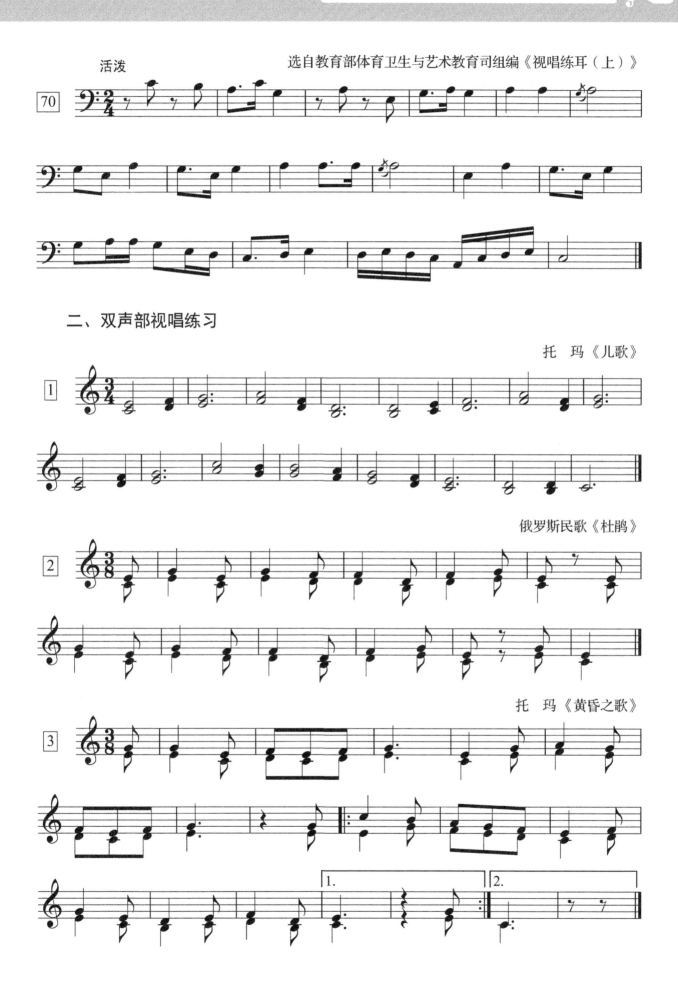

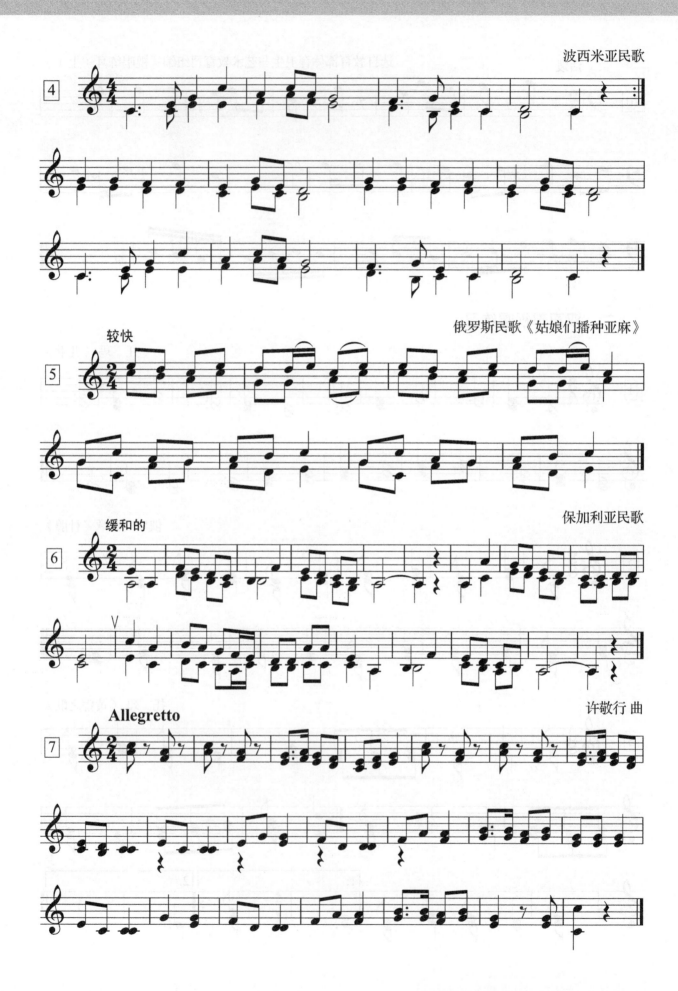

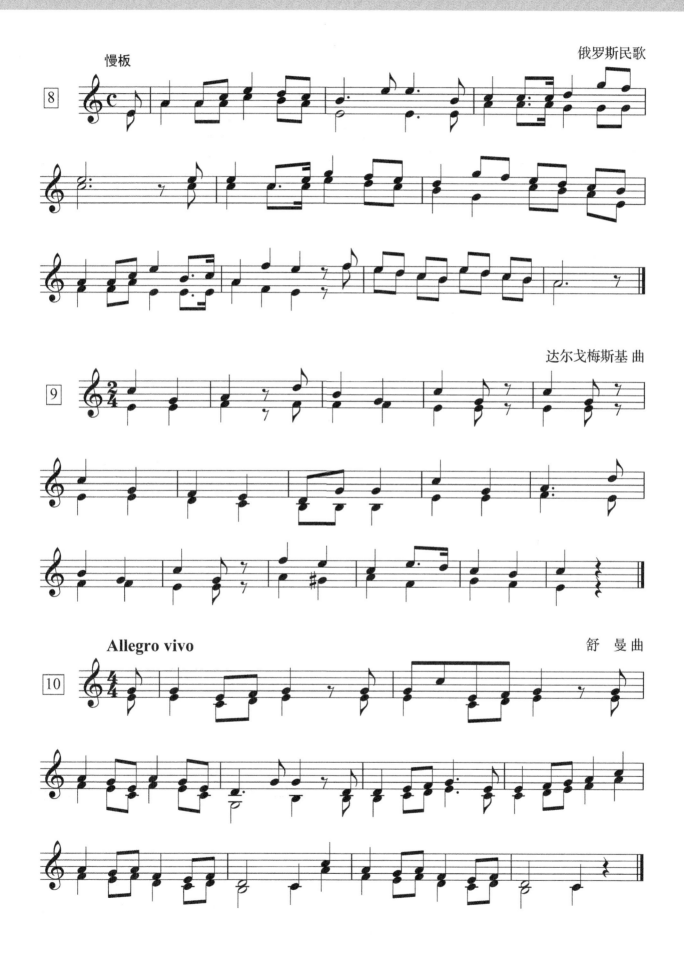

第二节　G大调视唱练习（1=G）

一、单声部视唱练习

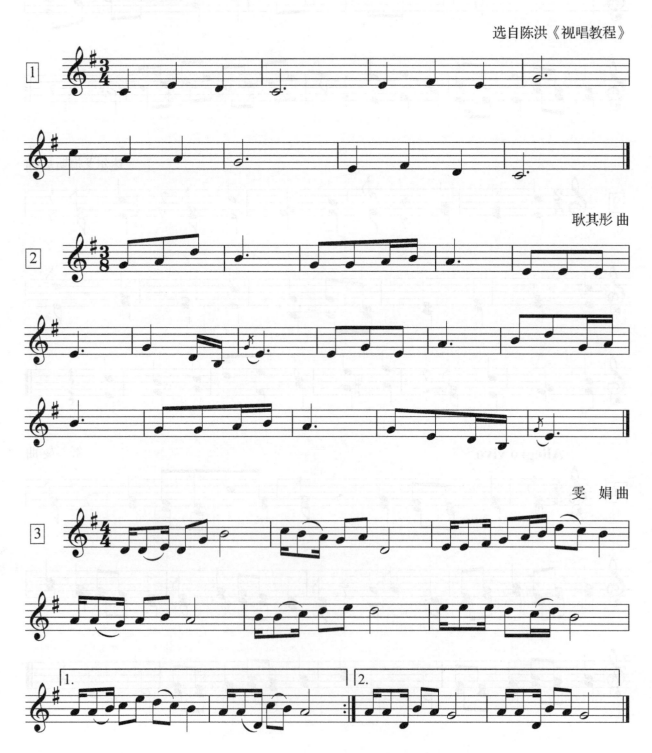

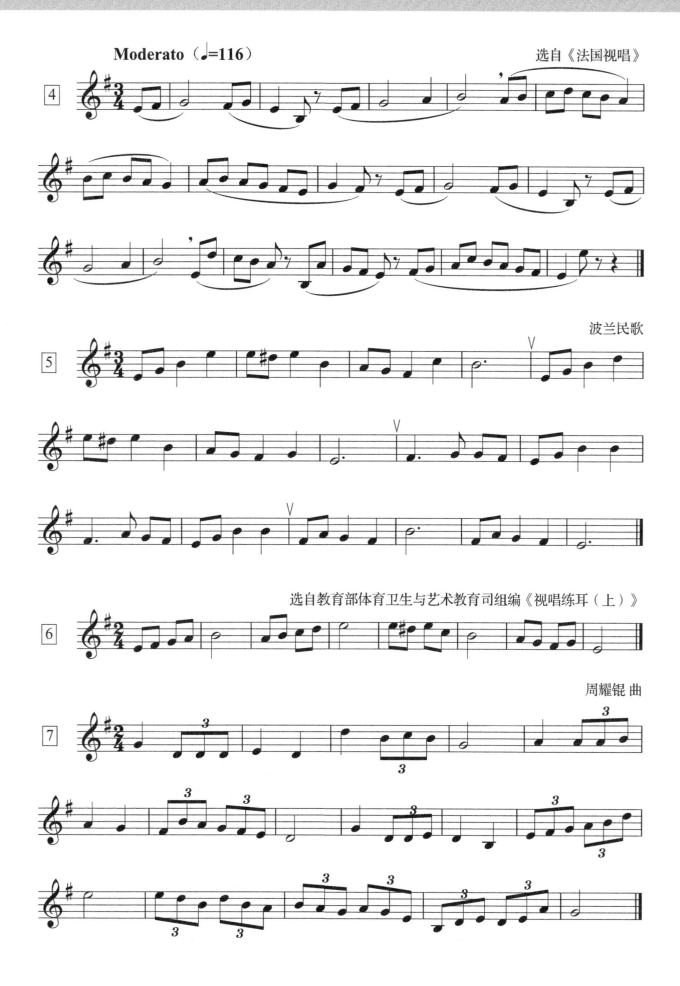

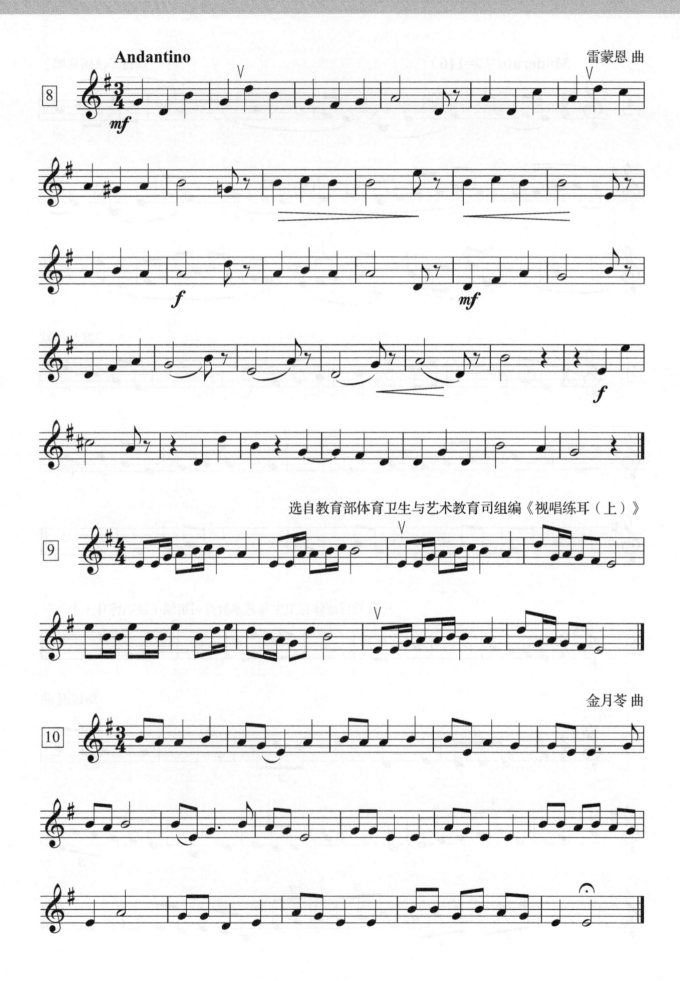

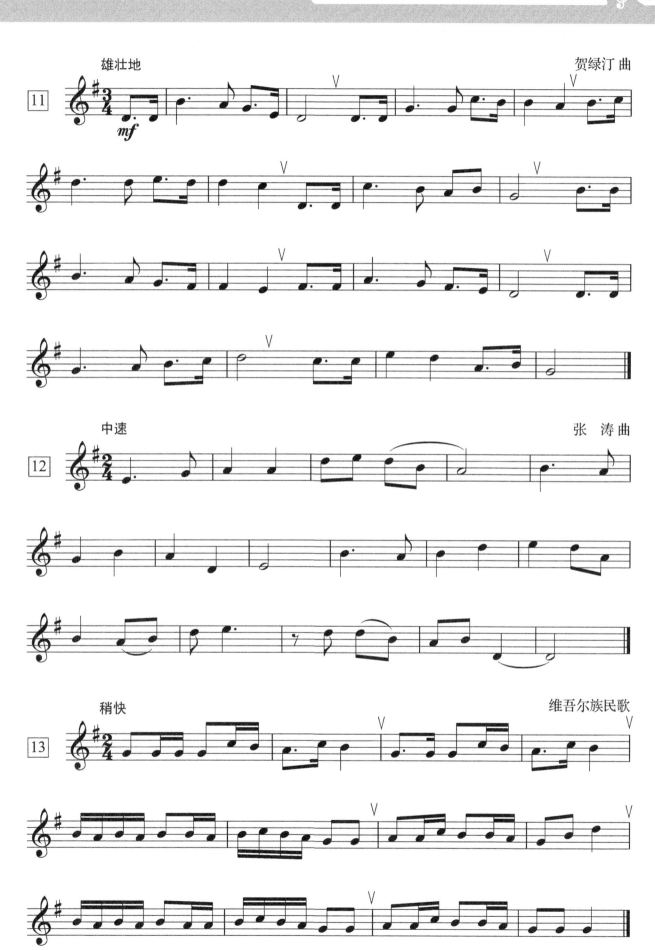

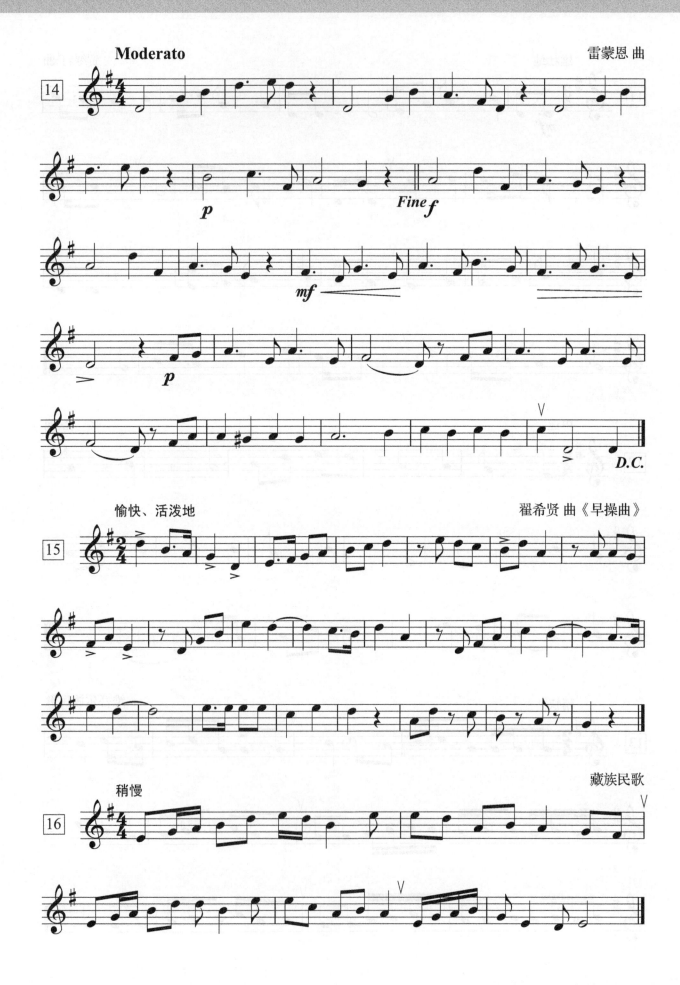

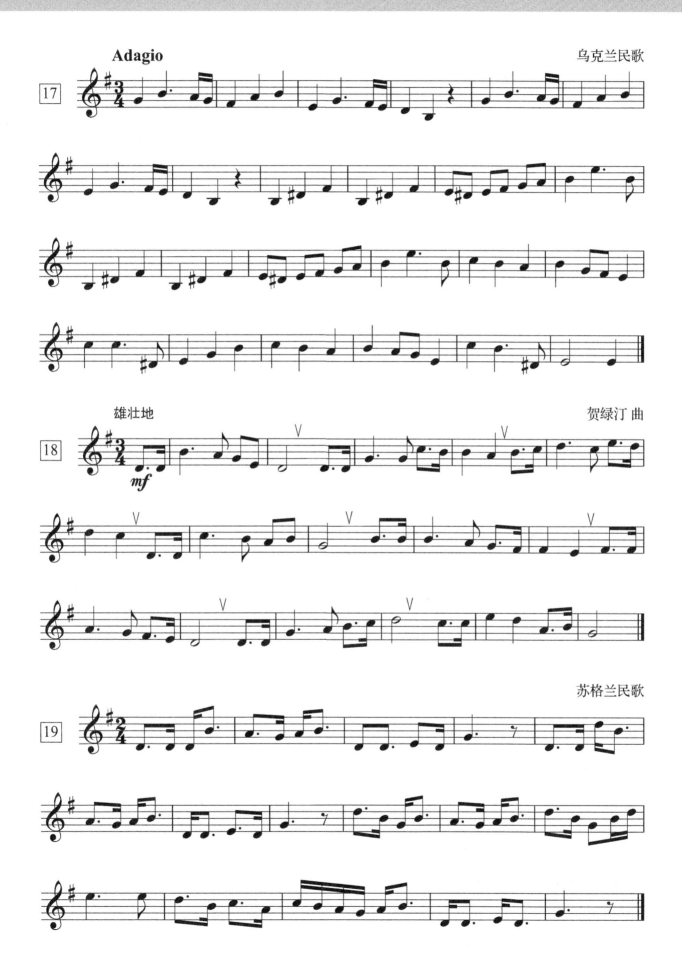

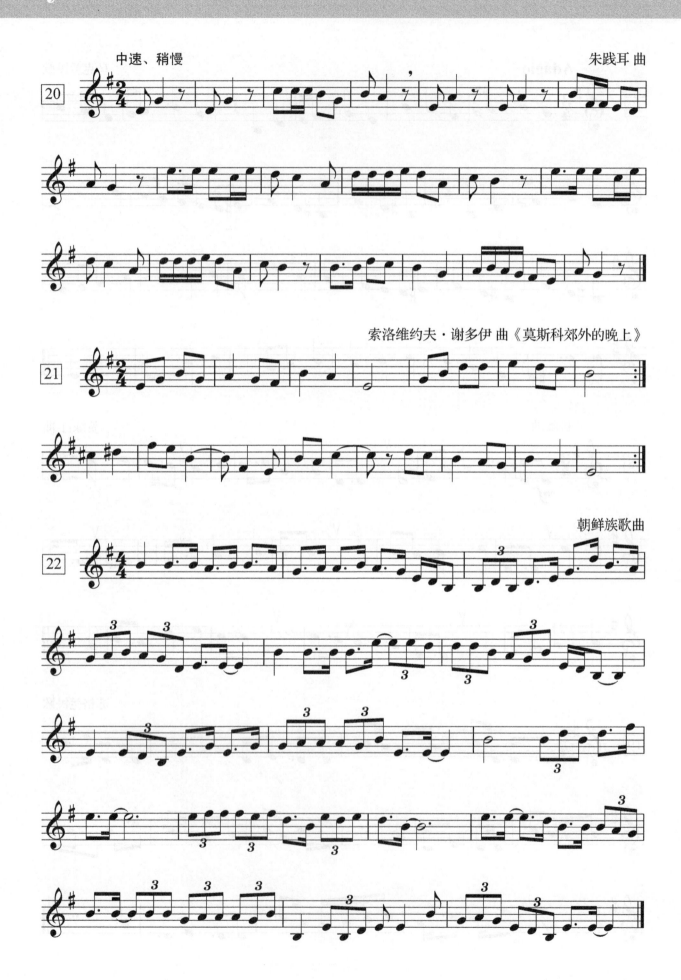

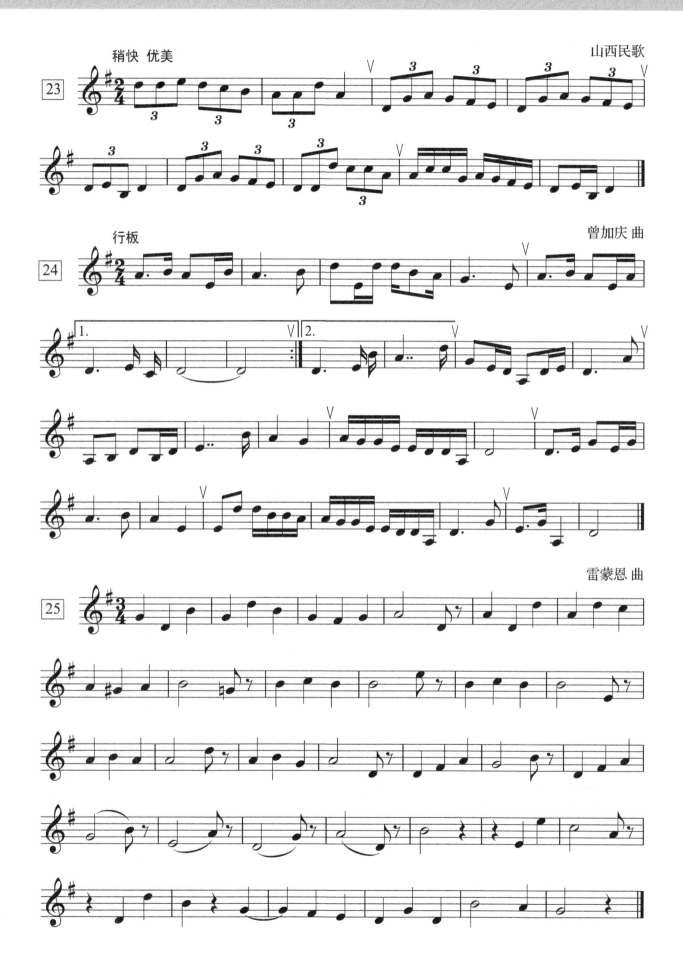

二、双声部视唱练习

第三节　F大调视唱练习（1=F）

一、单声部视唱练习

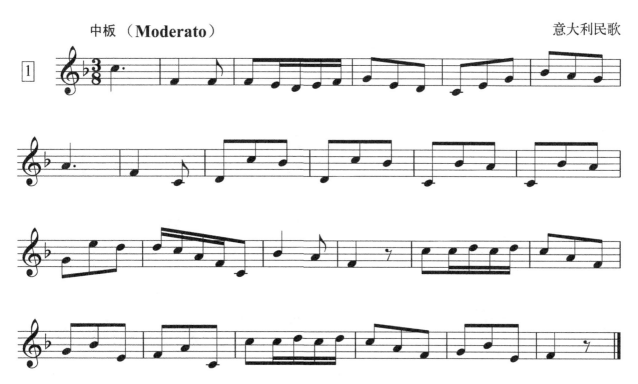

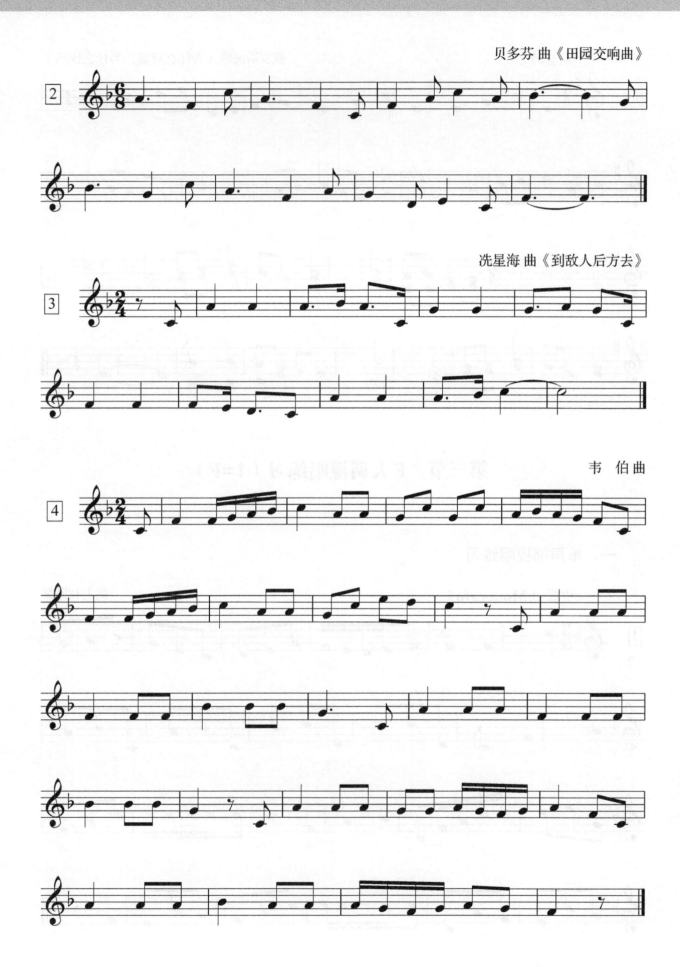

罗念一 曲《洗衣歌》

瑞士民歌

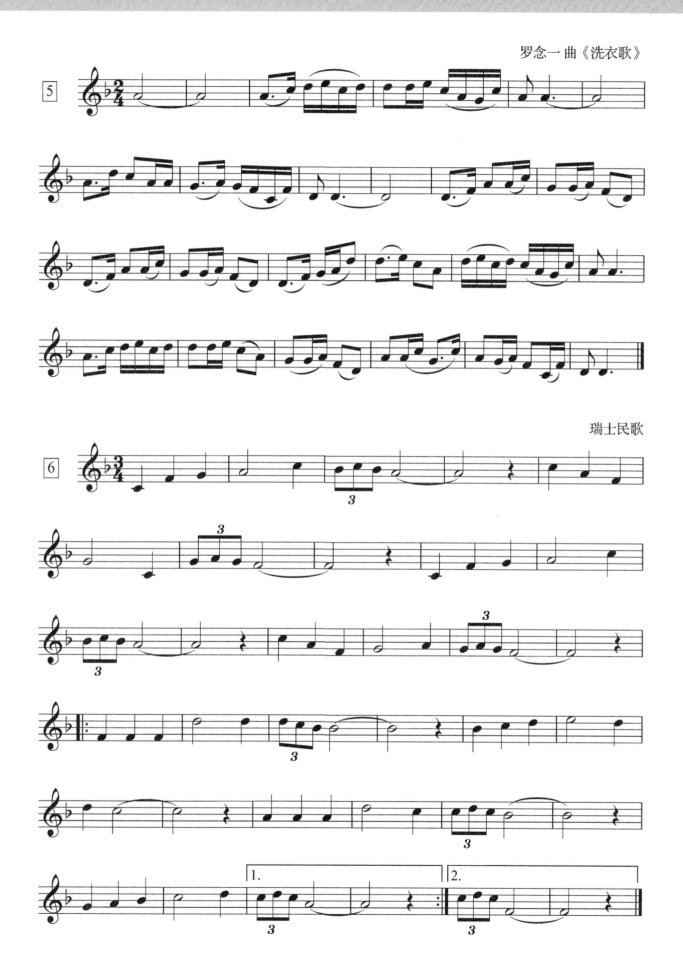

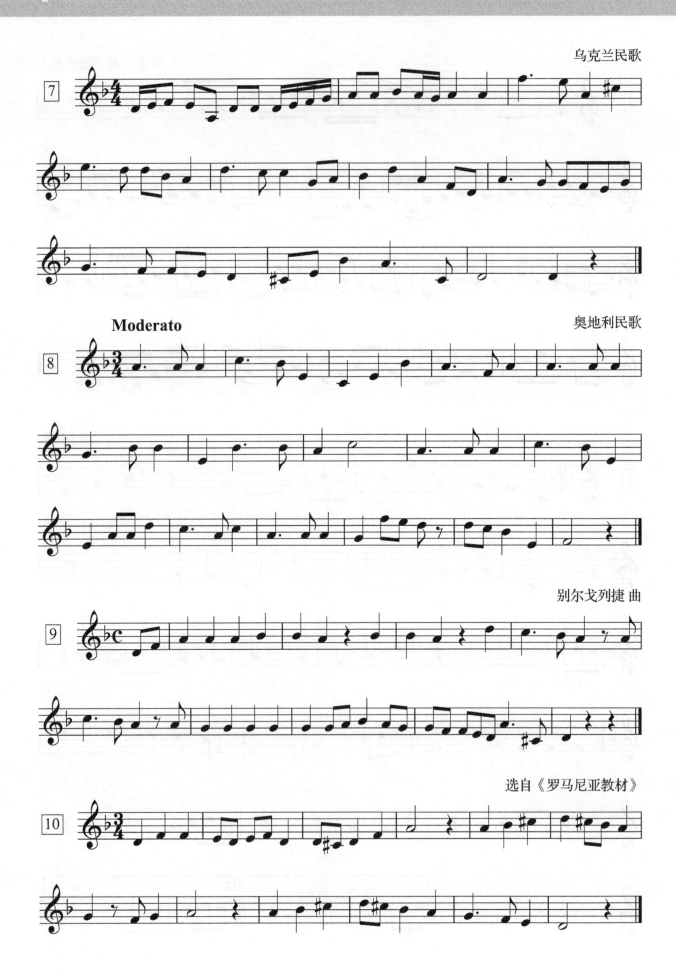

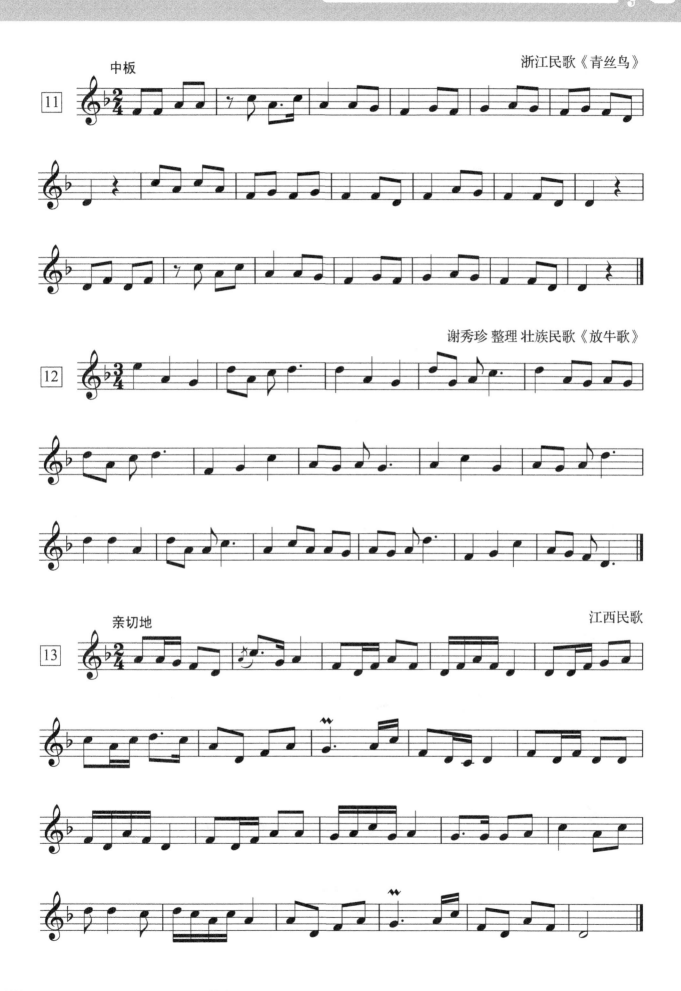

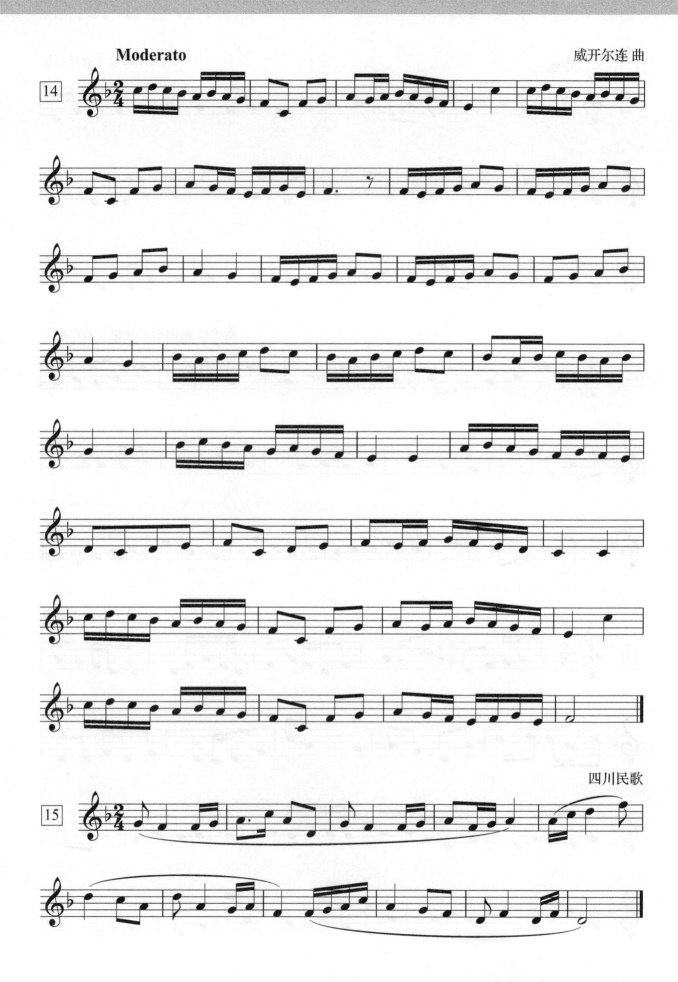

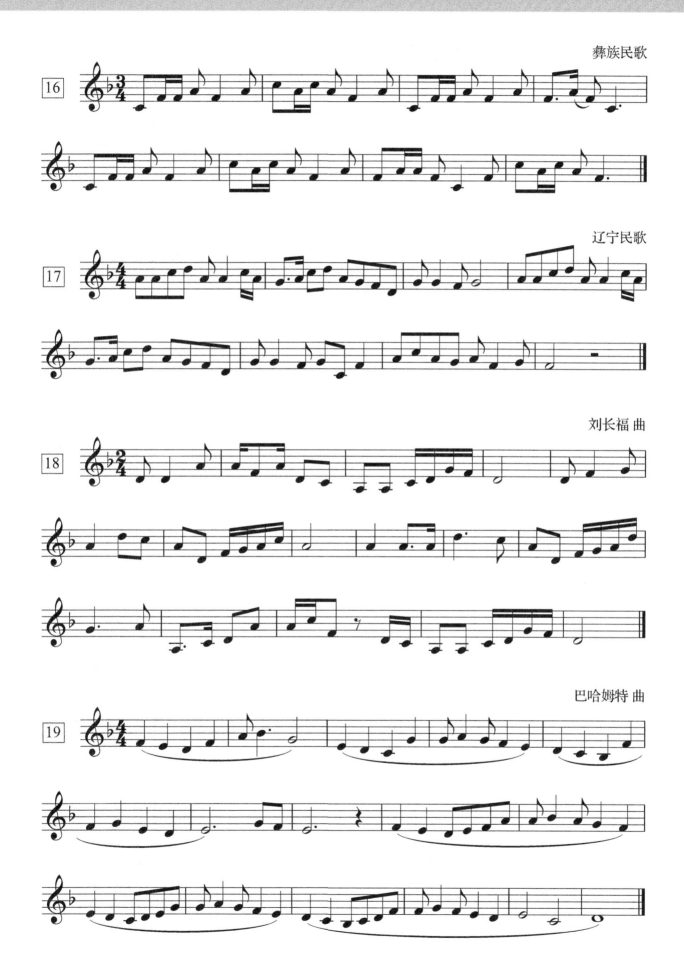

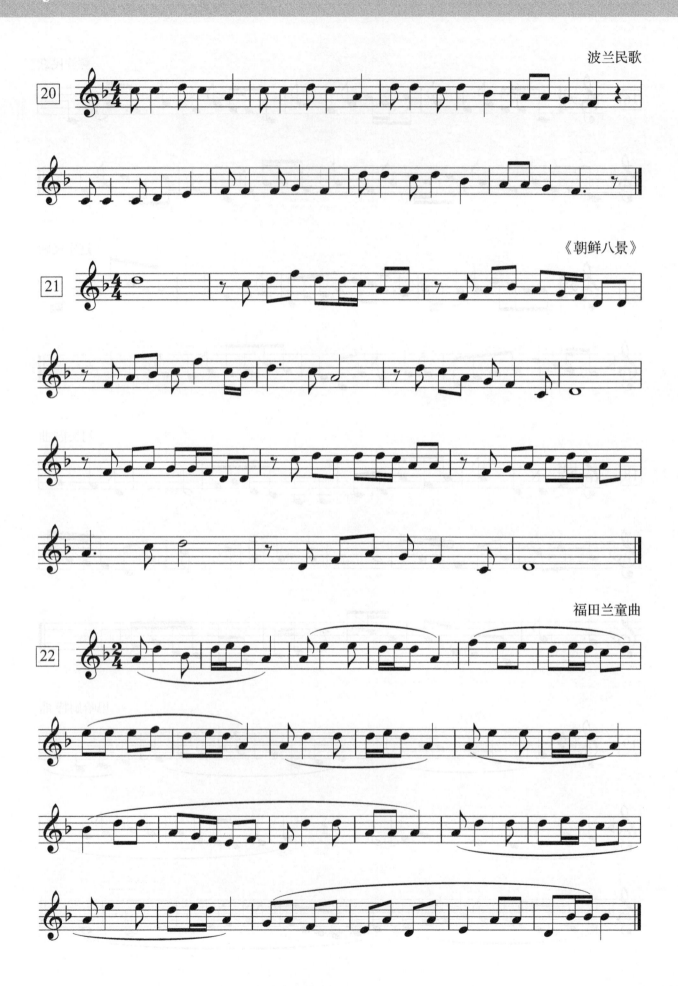

波兰民歌

《朝鲜八景》

福田兰童曲

二、双声部视唱练习

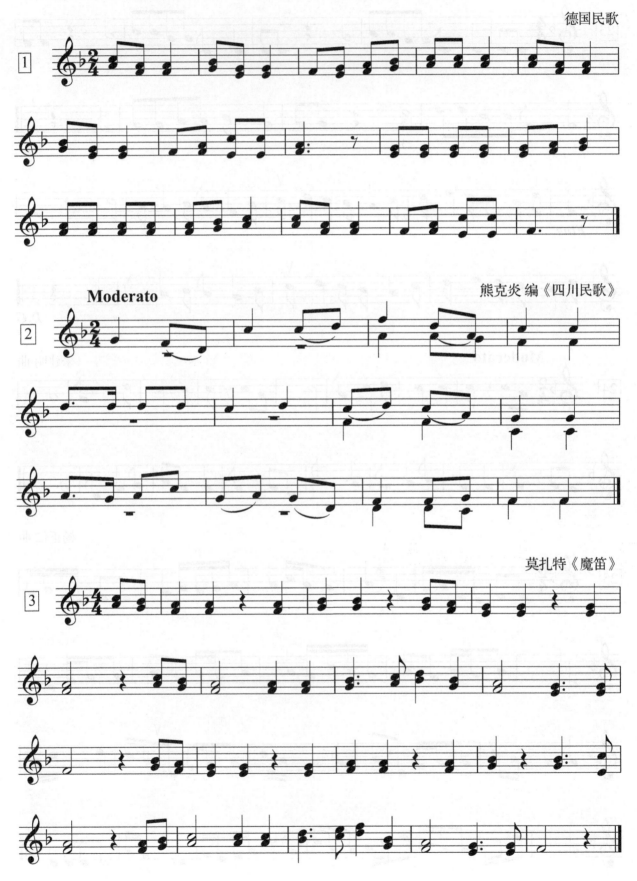

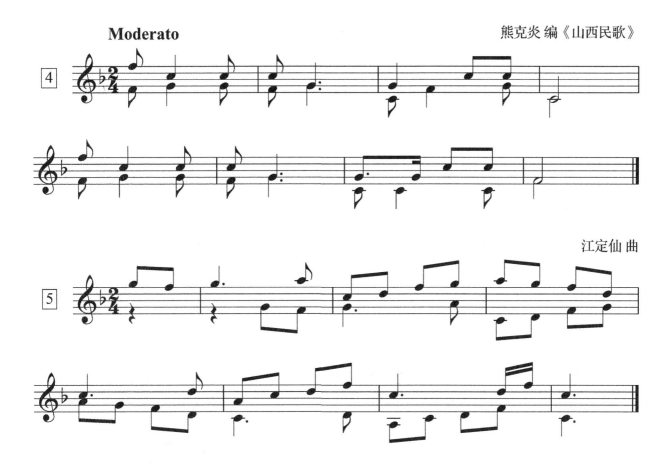

参考文献

[1] 李重光.基本乐理通用教材[M].高等教育出版社,2004.

[2] 任达敏.基本乐理[M].人民音乐出版社,2006.

[3] 李重光.基本乐理[M].湖南文艺出版社,2009.

[4] 侯德炜,孙栗原,鞠晓晨.音乐入门基础:识谱学乐理[M].化学工业出版社,2017.

[5] 杜光.基础乐理[M].湖南文艺出版社,2007.

[6] 孙从音.乐理基础教程(修订版)[M].上海音乐出版社,2006.

[7] 蒋维民,周温玉.乐理听音练耳入门[M].上海音乐出版社,2015.

[8] 尤静波.乐理速成[M].上海音乐出版社,2014.

[9] 蒋维民,周温玉.乐理听音练耳入门[M].上海音乐出版社,2017.

[10] 上海音乐学院视唱练耳教研组.单声部视唱教程(修订版)[M].上海音乐出版社,2015.

[11] 黄丽丽.音乐基础知识·视唱练习教程(初级)[M].清华大学出版社,2015.

[12] 赵玮,彭木木.乐理与视唱练耳[M].上海音乐出版社,2005.

[13] 隋镛.新单声部视唱看谱即唱歌词教程[M].上海音乐出版社,2016.

[14] 徐静,石娟.视唱基础训练实用教材[M].天津大学出版社,2015.

[15] 李彬.多声部视唱教程[M].上海科学技术文献出版社,2015.